目錄

本書特別推出了臉部課程，從基礎知識開始讓你瞭解人物臉部的畫法，並提供步驟練習圖哦！

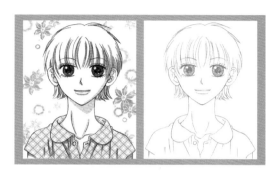

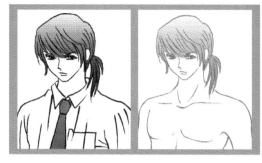

LESSON1 臉部塑造角色

LESSON2 身体塑造角色

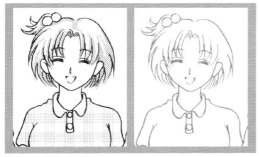

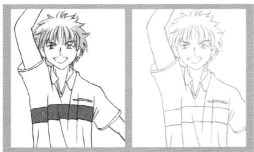
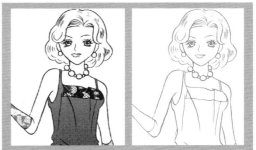

LESSON3 身體表現感情

LESSON4 裝束塑造角色

前言

平時畫漫畫人物的時候，可能會遇到一些讓你非常困擾的問題，例如不論怎麼用心畫卻總是畫不好，或是拿起筆來卻不知道到底要從哪裡開始畫起！現在，就請你跟隨我們來學習怎樣繪製漂亮的漫畫人物吧！

要創造出一幅好的漫畫作品，主要的前提就是要成功的塑造人物，人物刻畫成功將會讓你的作品散發出靚麗的光彩。到底要怎樣成功繪製漫畫人物呢？只要跟著本書好好練習，相信你的繪畫功力一定能夠大大提高哦！也一定可以創造出不一樣的人物。本書是美型人物進階篇，當各位學習了基礎篇之後，緊接著可以開始學習進階篇，透過進階學習可以讓你的繪畫功力更上一層樓。本書的主要目的是教大家從基礎學起，逐步畫出漂亮又有型的漫畫人物！書中詳細分析人物的組織結構，並附有分解圖以供參考，更有詳細繪畫步驟的逐一說明和步驟練習，帶著你一步一步體驗學習的成果！現在就請你跟著我們的腳步開始學習吧！

LESSON 1
臉部塑造角色

俊美的臉蛋會給人留下美好深刻的印象，是繪製美型人物首先要掌握的。

而且，不同特點的臉部也有不同的美感哦！

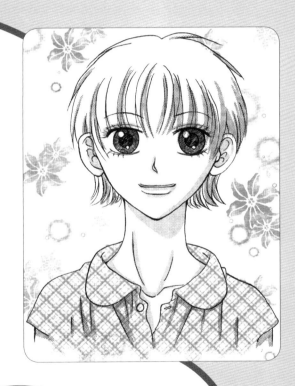

說得沒錯！所以這章我就教大家繪製各種既美麗又充滿個性的臉部！

一、臉部的基本表現

1. 正面的基本繪製步驟

● **正面的臉部比例**

什麼樣的臉部才好看呢？下面我們就來瞭解一下人物臉部五官的比例以及繪製的流程吧！不論男女都是一樣的哦！

臉的寬度大概是5個眼睛的長度。

耳朵的長度是從眉毛到鼻尖的距離。

● **男女正面的差別**

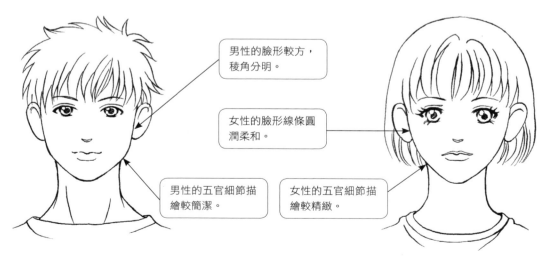

男性的臉形較方，稜角分明。

女性的臉形線條圓潤柔和。

男性的五官細節描繪較簡潔。

女性的五官細節描繪較精緻。

● **繪製流程**

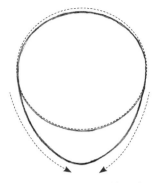

1 首先畫一個圓形,再在兩側各添加一條弧線,畫出臉部的大概輪廓。

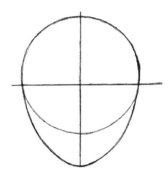

2 在正中畫一個十字,作為人物臉部五官的基準線。

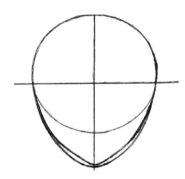

3 在基準線的幫助下修飾臉部的輪廓,注意左右要對稱哦!

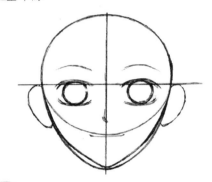

4 在基準線上畫出人物五官的大致形狀。

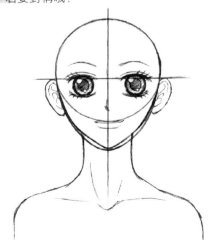

5 添加五官的細節。

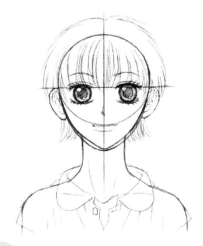

6 畫上頭髮和衣服,草圖就算完成了!

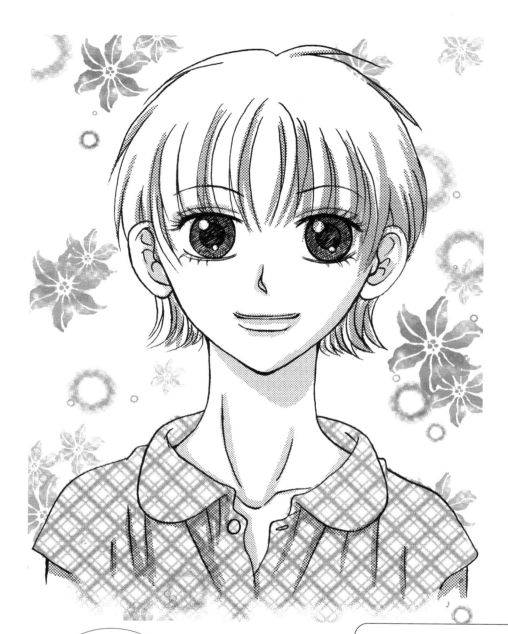

用鋼筆描線後
貼上網點的最
終效果！

這是比較合理的步驟，不過
並沒有嚴格的要求，有人甚
至喜歡先從眼睛開始畫呢！
根據自己的情況來練習吧！

練習

自己動手練習看看吧！

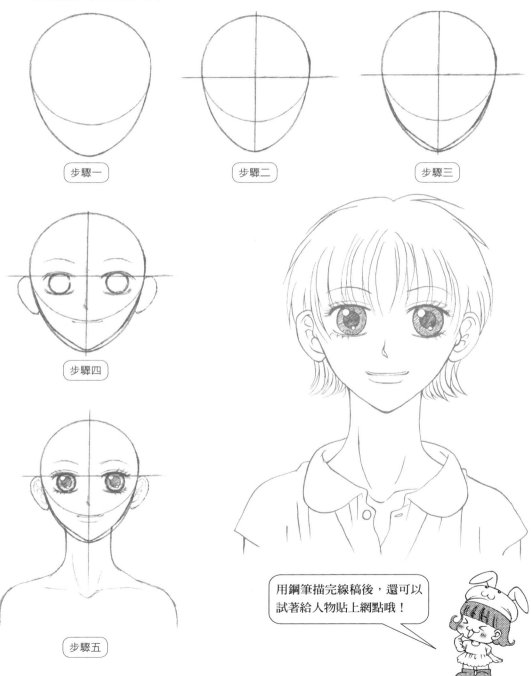

步驟一

步驟二

步驟三

步驟四

步驟五

用鋼筆描完線稿後，還可以
試著給人物貼上網點哦！

2. 側面的基本繪製步驟

接著來學習人物臉部側面的畫法。在繪製同一個人的正面和側面時，可以參照正面五官的位置來畫側面哦！

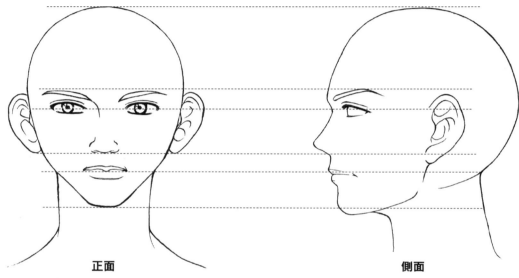

正面 側面

◉ **男女側面的差別**

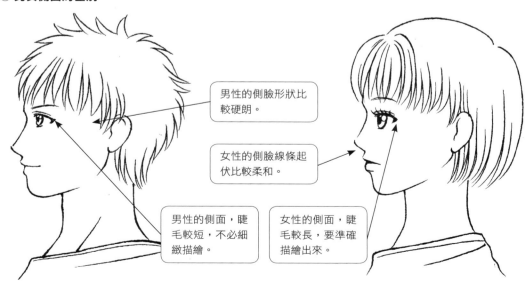

男性的側臉形狀比較硬朗。

女性的側臉線條起伏比較柔和。

男性的側面，睫毛較短，不必細緻描繪。

女性的側面，睫毛較長，要準確描繪出來。

● **繪製流程**

和畫正面一樣，側面也是從圓和十字基準線開始畫起。不過值得注意的是，側面的眼睛基準線在正中水平線的下面。

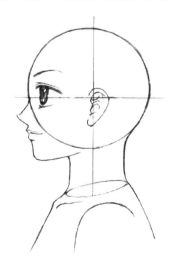

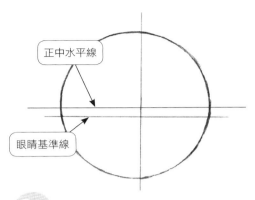

正中水平線

眼睛基準線

1 畫出圓形和十字基準線。

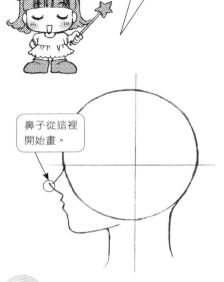

鼻子從這裡開始畫。

2 根據基準線在一側畫出人物臉部的側面輪廓。

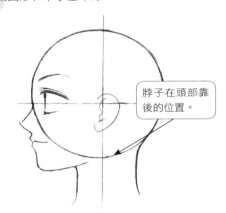

脖子在頭部靠後的位置。

3 根據基準線畫出五官輪廓。

4 仔細繪製五官的細節，並添加頸部等部位。

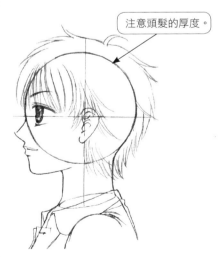

注意頭髮的厚度。

5 為人物添加上頭髮以及服飾，人物臉部側面草圖繪製完成。

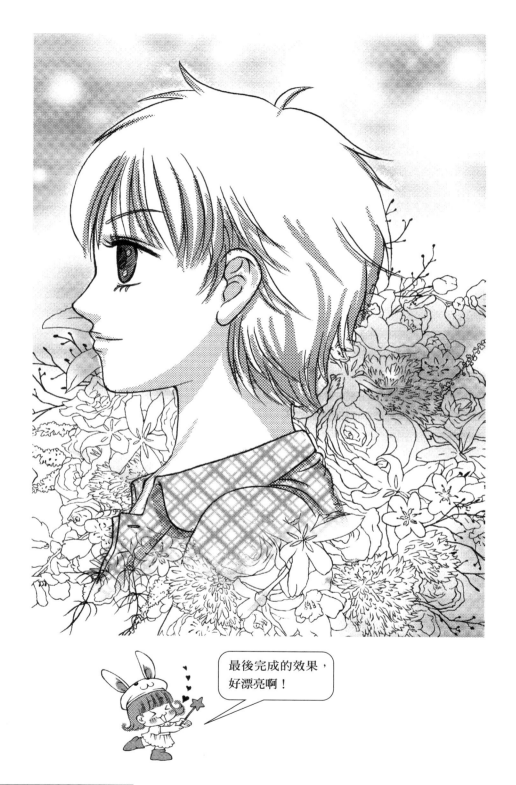

最後完成的效果，
好漂亮啊！

練 習

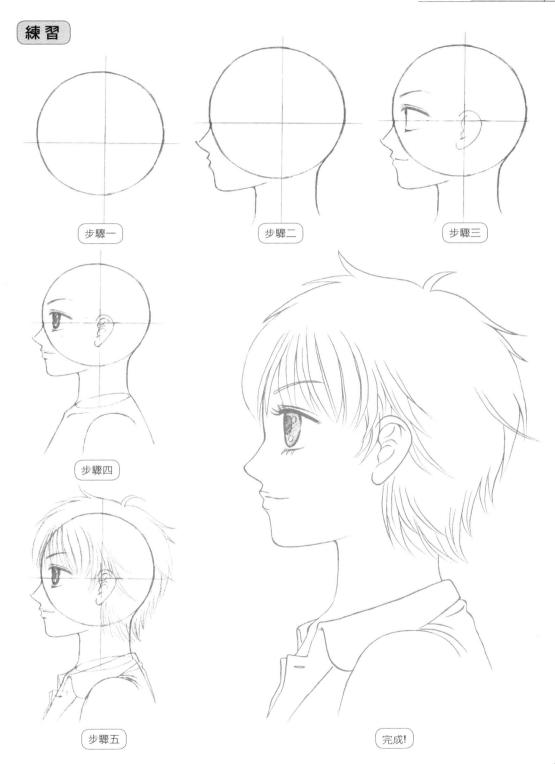

步驟一

步驟二

步驟三

步驟四

步驟五

完成!

3. 半側面的基本繪製步驟

在畫半側面的時候，將頭部看作一個球體，臉部的兩條基準線都要畫成彎曲的弧線，這樣才能表現出頭部的立體感哦！

基準線

◉ **男女半側面的差別**

　　男性的半側面依然要注意突出男性的硬朗線條。

　　女性的半側面依然是以柔和細膩的線條來塑造。

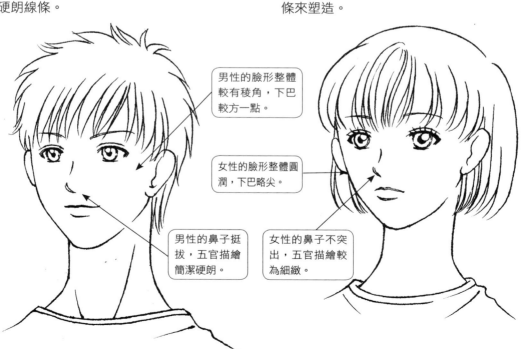

男性的臉形整體較有稜角，下巴較方一點。

女性的臉形整體圓潤，下巴略尖。

男性的鼻子挺拔，五官描繪簡潔硬朗。

女性的鼻子不突出，五官描繪較為細緻。

● **繪製流程**

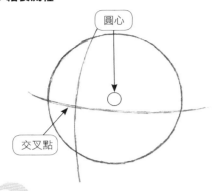

圓心

交叉點

1 首先畫一個圓形並添加基準線，記得是彎曲的弧線哦！基準線的交叉點不在圓心上！

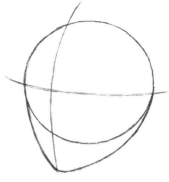

2 接著畫出下巴的輪廓。

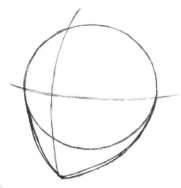

3 把下巴的輪廓修飾得更加漂亮吧！

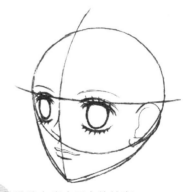

4 在基準線上畫出五官的輪廓。

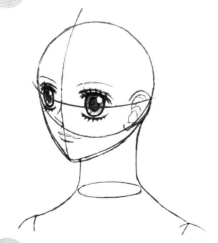

5 畫出五官的細節，並添加脖子肩膀等部位。

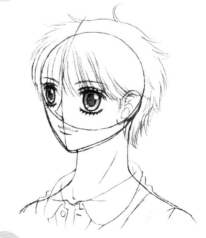

6 畫上頭髮和服飾，草圖完成！

15

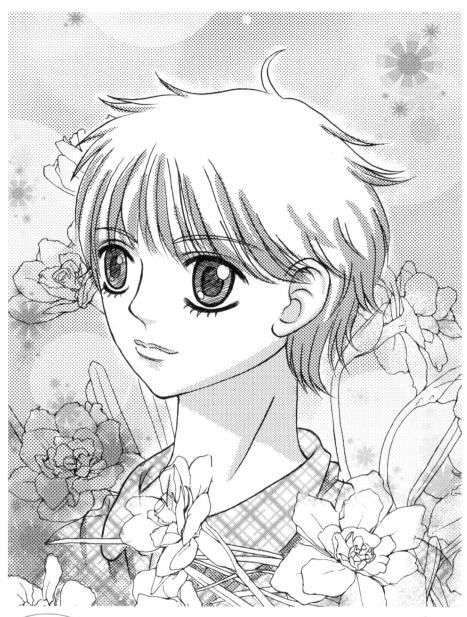

用鋼筆描線後
貼上網點的最
終效果！

好漂亮～

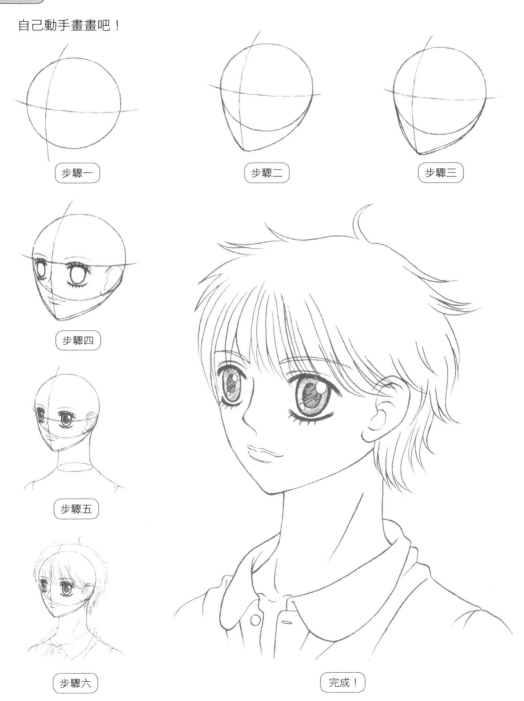

練習

自己動手畫畫吧！

步驟一

步驟二

步驟三

步驟四

步驟五

步驟六

完成！

4. 各年齡層臉部的表現

◉ **嬰兒**

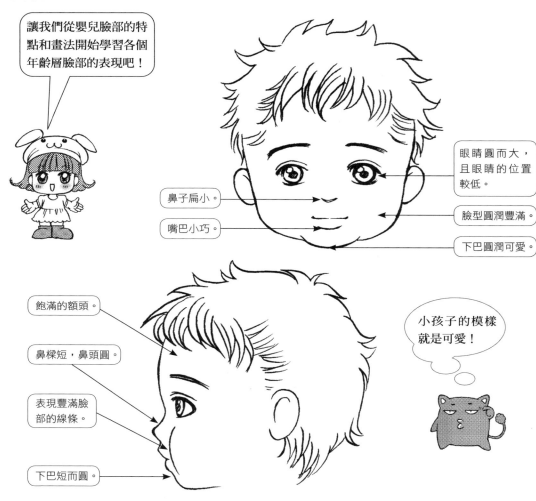

讓我們從嬰兒臉部的特點和畫法開始學習各個年齡層臉部的表現吧!

眼睛圓而大,且眼睛的位置較低。

鼻子扁小。

嘴巴小巧。

臉型圓潤豐滿。

下巴圓潤可愛。

飽滿的額頭。

鼻樑短,鼻頭圓。

表現豐滿臉部的線條。

下巴短而圓。

小孩子的模樣就是可愛!

學習了嬰兒的畫法之後,接下來再來看一下此年齡層的人物表情特徵有什麼不一樣呢?

嬰兒的心情是很難掌握的,不知道他們什麼時候高興什麼時候悲傷～

● 幼兒

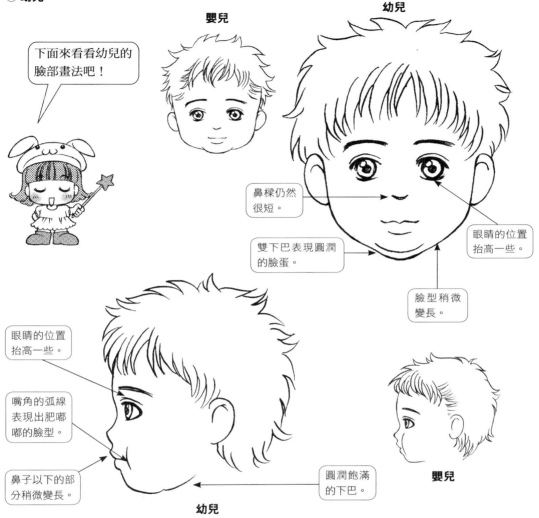

下面來看看幼兒的臉部畫法吧！

嬰兒

幼兒

鼻樑仍然很短。

雙下巴表現圓潤的臉蛋。

眼睛的位置抬高一些。

臉型稍微變長。

眼睛的位置抬高一些。

嘴角的弧線表現出肥嘟嘟的臉型。

鼻子以下的部分稍微變長。

圓潤飽滿的下巴。

嬰兒

幼兒

我們學習了幼兒的畫法之後，接下來再來看一下此年齡層的人物表情特徵有什麼不一樣呢？

小孩子的感情瞬息萬變，一會兒高興一會兒哭鬧，這是他們善變的天性所造成的！

● 小學生

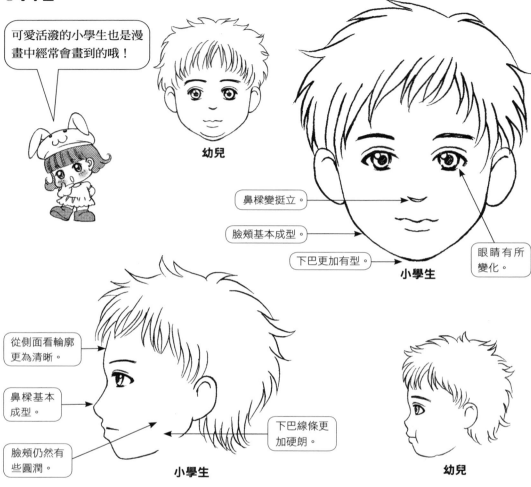

可愛活潑的小學生也是漫畫中經常會畫到的哦！

幼兒

鼻樑變挺立。

臉頰基本成型。

下巴更加有型。

小學生

眼睛有所變化。

從側面看輪廓更為清晰。

鼻樑基本成型。

臉頰仍然有些圓潤。

小學生

下巴線條更加硬朗。

幼兒

　　學習了小學生的畫法之後，接下來再來看一下此年齡層的人物表情特徵有什麼不一樣呢？

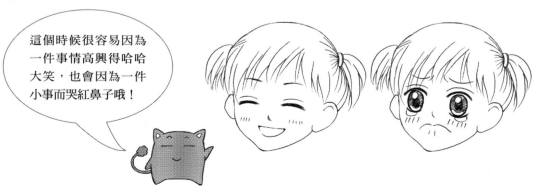

這個時候很容易因為一件事情高興得哈哈大笑，也會因為一件小事而哭紅鼻子哦！

● 國中生

接著是國中生了，這個時期是從童年轉向成年人的重要時期哦！

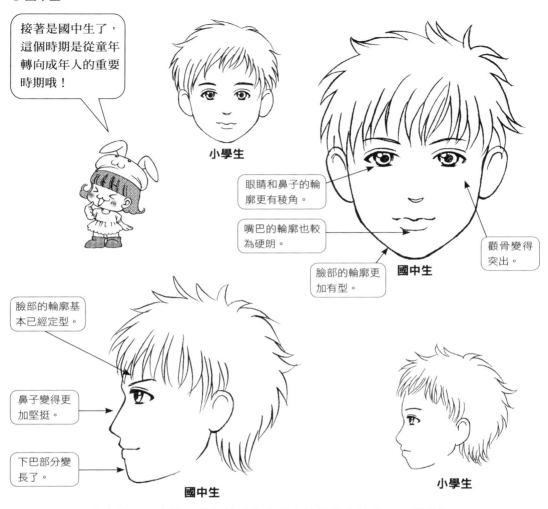

小學生

眼睛和鼻子的輪廓更有稜角。

嘴巴的輪廓也較為硬朗。

臉部的輪廓更加有型。

國中生

顴骨變得突出。

臉部的輪廓基本已經定型。

鼻子變得更加堅挺。

下巴部分變長了。

國中生

小學生

學習了國中生的畫法之後，此年齡層的人物表情特徵有什麼不一樣呢？

這個年齡比較會忍耐痛苦和壓抑快樂，高興的時候露出淺淺的微笑，難過的時候則默默哭泣！

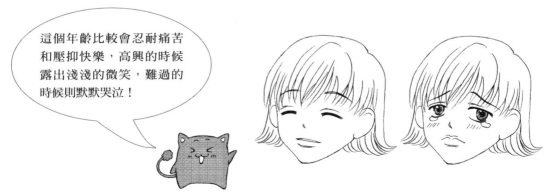

● 高中生

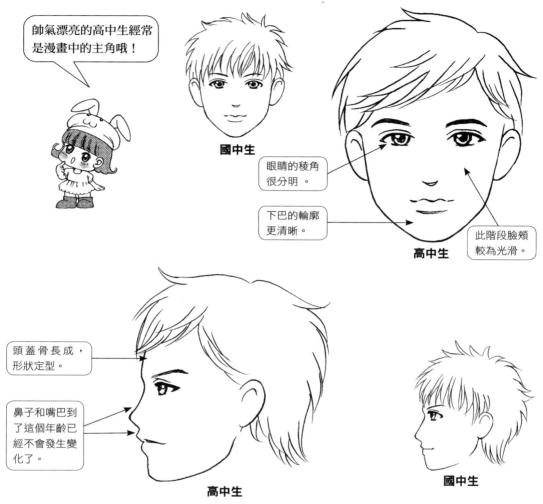

帥氣漂亮的高中生經常是漫畫中的主角哦！

國中生

眼睛的稜角很分明。

下巴的輪廓更清晰。

此階段臉頰較為光滑。

高中生

頭蓋骨長成，形狀定型。

鼻子和嘴巴到了這個年齡已經不會發生變化了。

高中生

國中生

學習了高中生的畫法，我們再來看一下此年齡層的人物表情特徵有什麼不一樣呢？

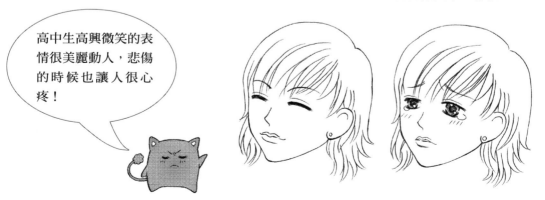

高中生高興微笑的表情很美麗動人，悲傷的時候也讓人很心疼！

● 中年人

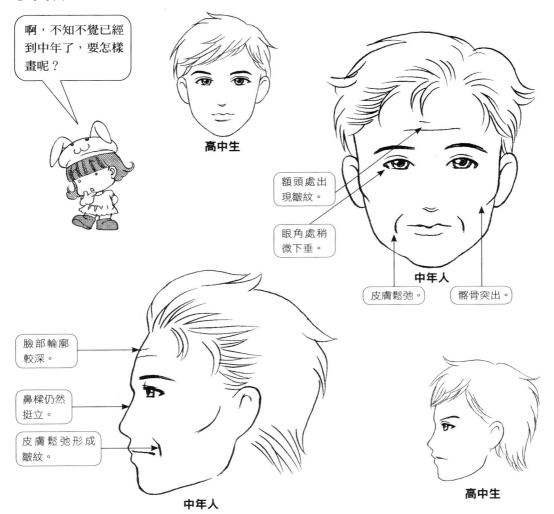

啊，不知不覺已經到中年了，要怎樣畫呢？

高中生

額頭處出現皺紋。

眼角處稍微下垂。

中年人

皮膚鬆弛。　　骷骨突出。

臉部輪廓較深。

鼻樑仍然挺立。

皮膚鬆弛形成皺紋。

中年人

高中生

學習了中年人的畫法之後，我們再來看一下此年齡層的人物表情特徵有什麼不一樣呢？

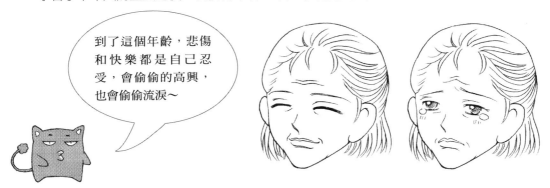

到了這個年齡，悲傷和快樂都是自己忍受，會偷偷的高興，也會偷偷流淚～

● 老年人

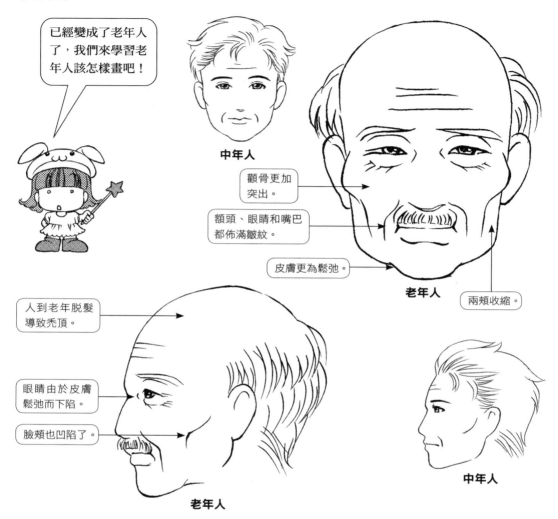

已經變成了老年人了，我們來學習老年人該怎樣畫吧！

中年人

顴骨更加突出。

額頭、眼睛和嘴巴都佈滿皺紋。

皮膚更為鬆弛。

老年人

兩頰收縮。

人到老年脫髮導致禿頂。

眼睛由於皮膚鬆弛而下陷。

臉頰也凹陷了。

老年人

中年人

學習了老年人的畫法之後，我們再來看一下此年齡層的人物表情特徵有什麼不一樣吧！

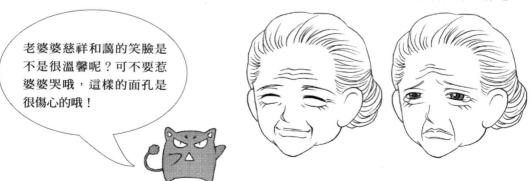

老婆婆慈祥和藹的笑臉是不是很溫馨呢？可不要惹婆婆哭哦，這樣的面孔是很傷心的哦！

練習

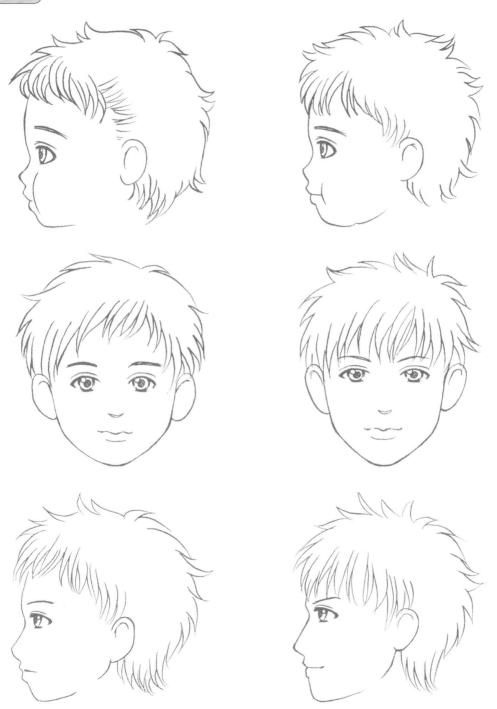

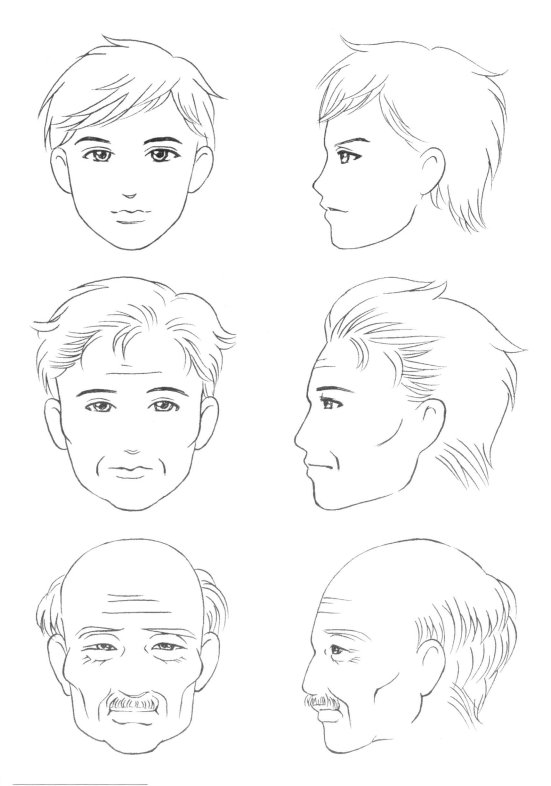

二、臉部的個性化

1. 男孩

怎樣才能畫出不同的臉部呢？
下面我們就先從男孩的臉型開
始學習哦！

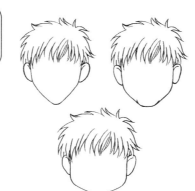

標準型

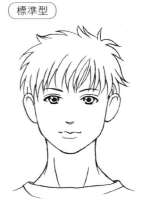

● 眉毛的幾種形狀

正常眉　　　　　挑眉　　　　　濃眉　　　　　掃帚眉

● 眼睛的幾種類型

正常　　　單眼皮　　　倒吊眼　　　下垂眼　　　細長眼

　　把上面學到的東西用到同一個臉形上，我們來看一下眉毛和眼睛的變化所導致的人物
變化吧！

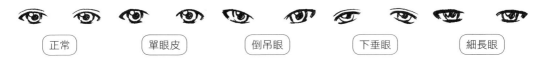

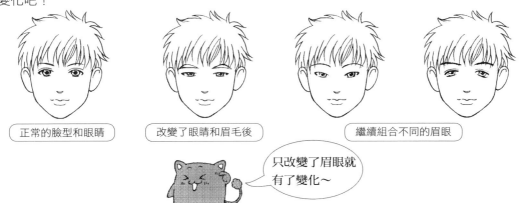

正常的臉型和眼睛　　　改變了眼睛和眉毛後　　　繼續組合不同的眉眼

只改變了眉眼就
有了變化～

◉ **鼻子的不同種類**

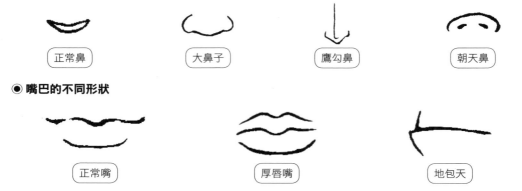

| 正常鼻 | 大鼻子 | 鷹勾鼻 | 朝天鼻 |

◉ **嘴巴的不同形狀**

| 正常嘴 | 厚唇嘴 | 地包天 |

　　把上面學到的東西用到同一個臉形上，我們來看一下鼻子和嘴巴的變化所導致的人物變化吧！

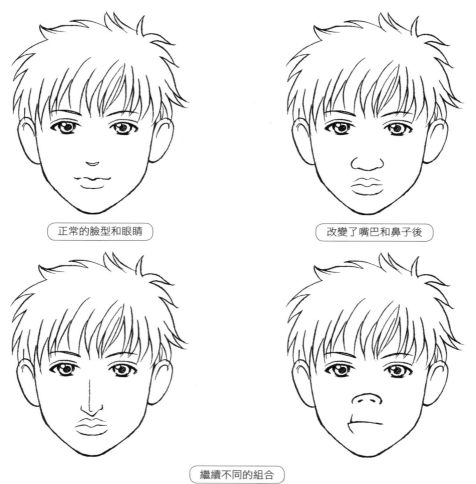

正常的臉型和眼睛　　　　　　　　　改變了嘴巴和鼻子後

繼續不同的組合

● **表現性格特色的標誌**

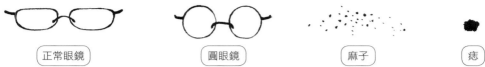

正常眼鏡　　　圓眼鏡　　　麻子　　　痣

最後我們來看一下把這些特徵組合之後的不同性格的男孩臉龐吧！

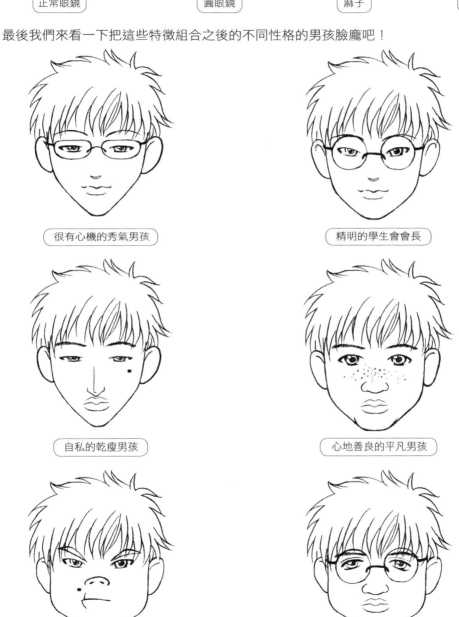

很有心機的秀氣男孩　　　精明的學生會會長

自私的乾瘦男孩　　　心地善良的平凡男孩

愛欺負人的壞男孩　　　常被欺負的遲鈍男孩

2. 女孩

接著我們來學習一下改變女孩子個性的方法，首先從臉型開始哦！

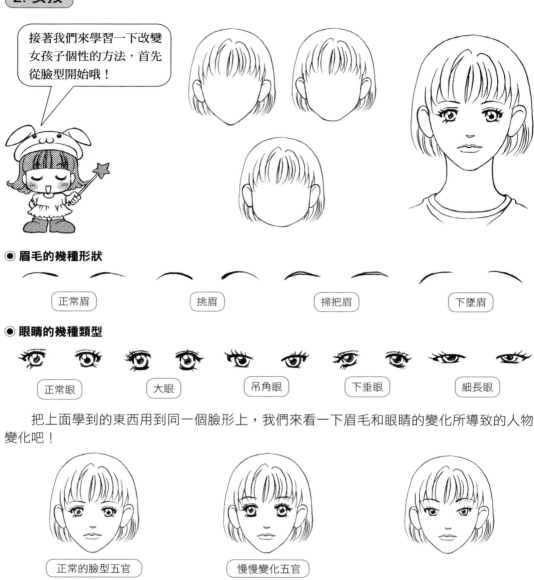

◉ **眉毛的幾種形狀**

正常眉　　挑眉　　掃把眉　　下墜眉

◉ **眼睛的幾種類型**

正常眼　　大眼　　吊角眼　　下垂眼　　細長眼

把上面學到的東西用到同一個臉形上，我們來看一下眉毛和眼睛的變化所導致的人物變化吧！

正常的臉型五官　　慢慢變化五官

變化好大哦，這樣的轉換可真是神奇啊～

繼續改變

◉ **鼻子的幾種類型**

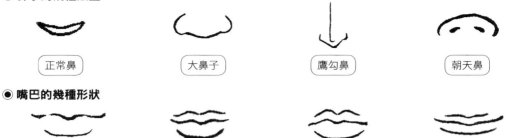

| 正常鼻 | 大鼻子 | 鷹勾鼻 | 朝天鼻 |

◉ **嘴巴的幾種形狀**

| 正常嘴 | 小嘴 | 豐滿嘴 | 薄唇 |

最後我們來看一下把這些特徵組合之後的不同性格的女孩臉龐吧！

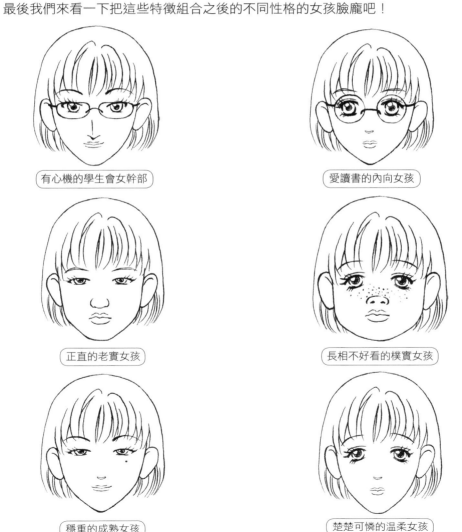

有心機的學生會女幹部　　　　　　愛讀書的內向女孩

正直的老實女孩　　　　　　長相不好看的樸實女孩

穩重的成熟女孩　　　　　　楚楚可憐的溫柔女孩

為下面的角色添上你想要繪製的五官吧！

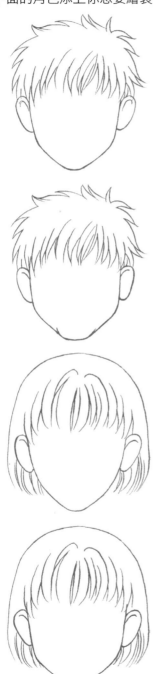
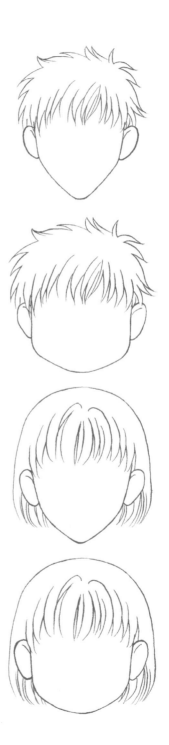

LESSON 2
身體塑造角色

大人與小孩、男性與女性，並不是只靠臉和髮型的變化就能區別出來的哦！

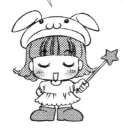

這一課就來學習如何以身體來塑造人物吧！

掌握體型的變化，就能給各式各樣的漫畫角色畫出不同的體型哦！

一、美型人物常用的頭身比例

所謂「頭身」，是指以「頭」的尺寸為單位來計算身體長度的一種比例。例如右圖，就是一般用於美型男性的8頭身和通常用於Q版的4頭身。

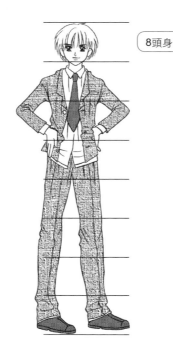

8頭身

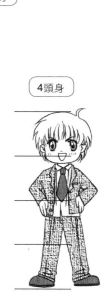

4頭身

接下來看看下面的圖示。

就讓我們來看看在漫畫中常用的幾種頭身比例的示範吧！

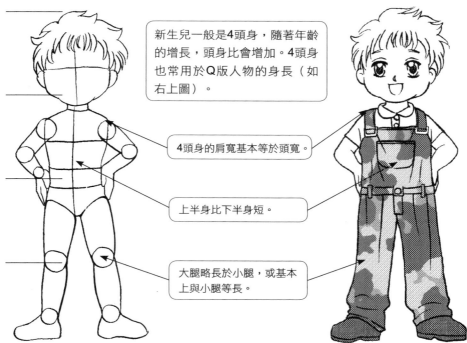

新生兒一般是4頭身，隨著年齡的增長，頭身比會增加。4頭身也常用於Q版人物的身長（如右上圖）。

4頭身的肩寬基本等於頭寬。

上半身比下半身短。

大腿略長於小腿，或基本上與小腿等長。

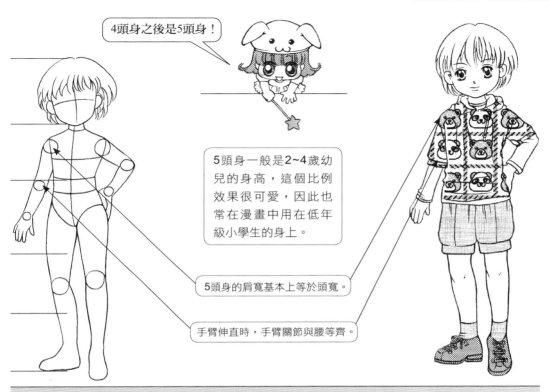

4頭身之後是5頭身！

5頭身一般是2~4歲幼兒的身高，這個比例效果很可愛，因此也常在漫畫中用在低年級小學生的身上。

5頭身的肩寬基本上等於頭寬。

手臂伸直時，手臂關節與腰等齊。

5頭身也用於Q版身長，比起Q版的4頭身，Q版5頭身更方便於表現人物的動作。

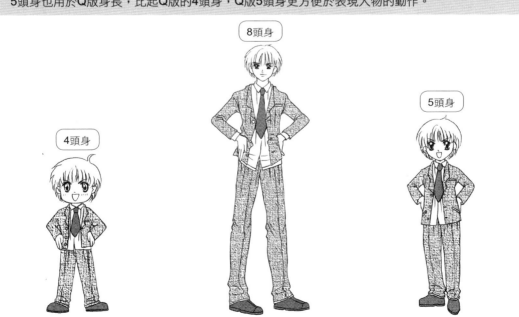

8頭身

4頭身

5頭身

與真實人物身高相比，5頭身又顯得比較乾淨俐落，因此很多少年類漫畫的主角就是用這種頭身。

略高於5頭身的6頭身，可說是美型漫畫中「柔弱女性的御用身高」！

6頭身基本上都是用於小學生的身高，也適用於個子比較嬌小的女性。
這是美型漫畫的常用頭身之一。

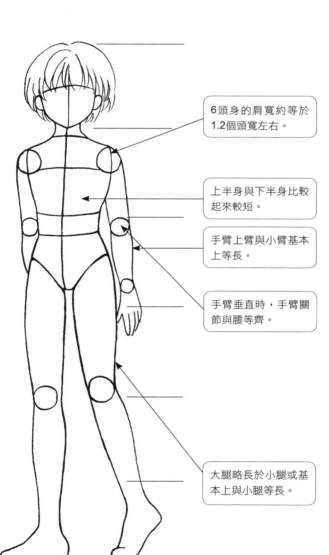

6頭身的肩寬約等於1.2個頭寬左右。

上半身與下半身比較起來較短。

手臂上臂與小臂基本上等長。

手臂垂直時，手臂關節與腰等齊。

大腿略長於小腿或基本上與小腿等長。

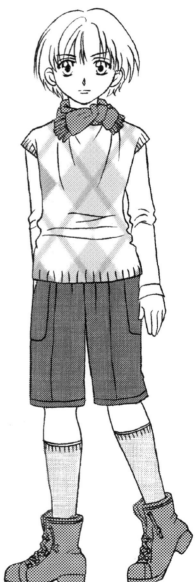

7頭身是國中生和高中生的身高，也是美型
漫畫中最常用的女性身高。一般來説，女主
角都是這個身高哦！
這是真正的「平民女性身高」！

已經漸漸有成
人的感覺了！

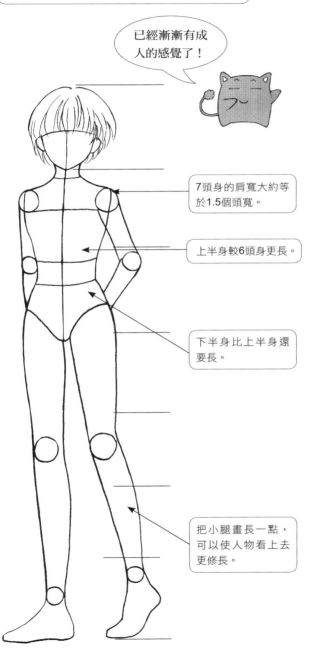

7頭身的肩寬大約等
於1.5個頭寬。

上半身較6頭身更長。

下半身比上半身還
要長。

把小腿畫長一點，
可以使人物看上去
更修長。

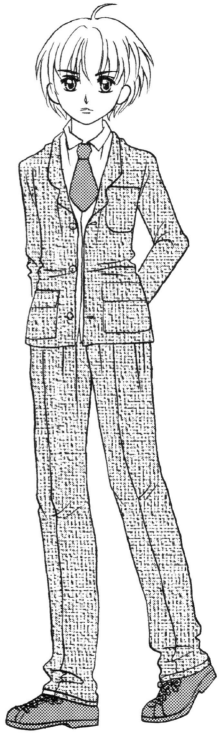

7.5頭身到8頭身是成年男性的身高,也是美型漫畫中最常用的男性身高,男性角色的身高一般就是這樣!
另外,常用於男主角的則是8頭身。

終於長成帥哥一個!

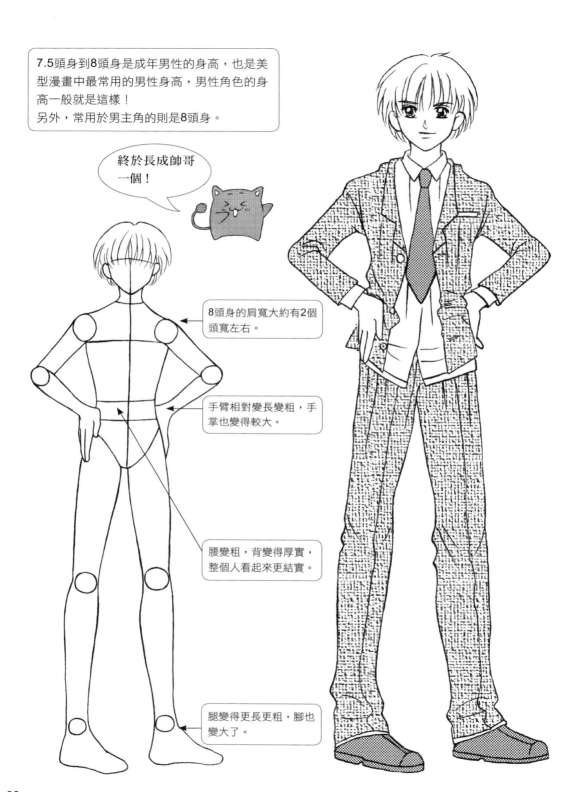

8頭身的肩寬大約有2個頭寬左右。

手臂相對變長變粗,手掌也變得較大。

腰變粗,背變得厚實,整個人看起來更結實。

腿變得更長更粗,腳也變大了。

練習

練習以下幾種頭身的結構,並在結構上添加從4頭身到8頭身的具體人物來!

終於到了練習
的時間了!

跟著以下的說明,一起動
手嘗試一下漫畫中美型人
物常用的幾種頭身吧!

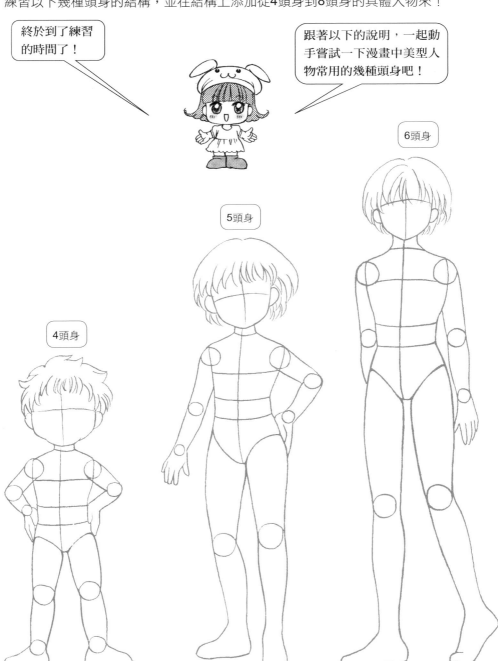

6頭身

5頭身

4頭身

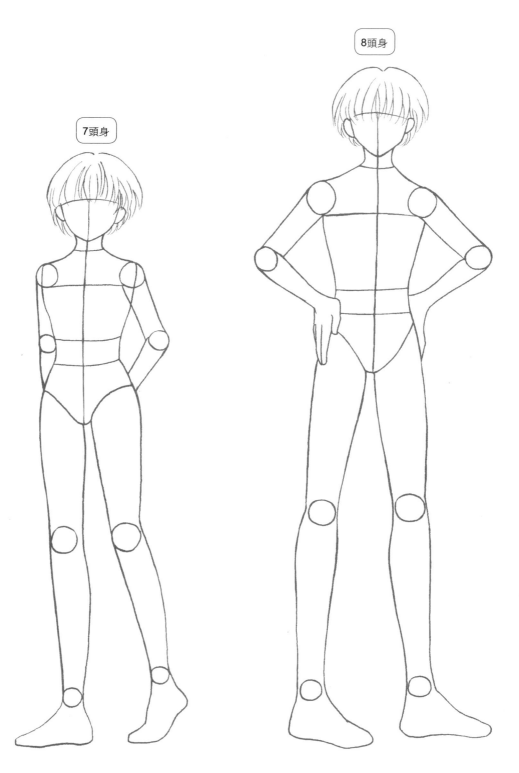

7頭身

8頭身

我要學漫畫2──美型人物進階篇

二、畫出性別區分的訣竅

畫男性與女性身體時，要如何畫出性別區別呢？男生畫成短髮，女生畫成長髮就OK了嗎？

男性與女性到底在身體上有什麼不同呢？
要怎麼畫出區別來呢？

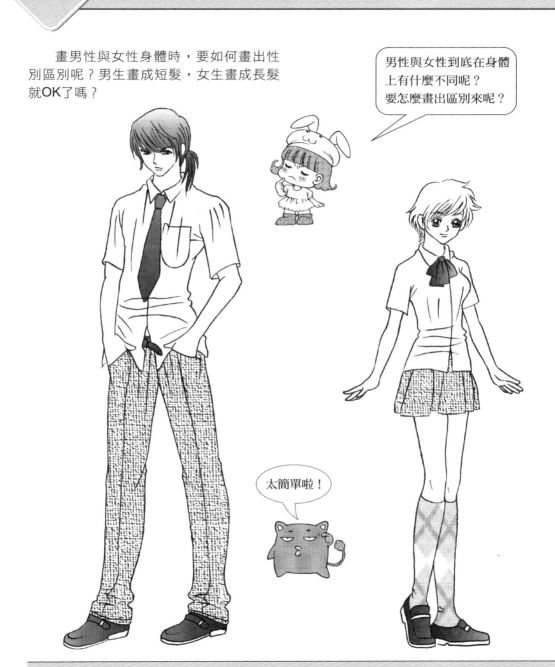

太簡單啦！

性別的區別其實並不只是從髮型、臉和服裝上來表現。真正表現男女區別的重點，在於身體的性別特徵哦！

1. 正面的區別

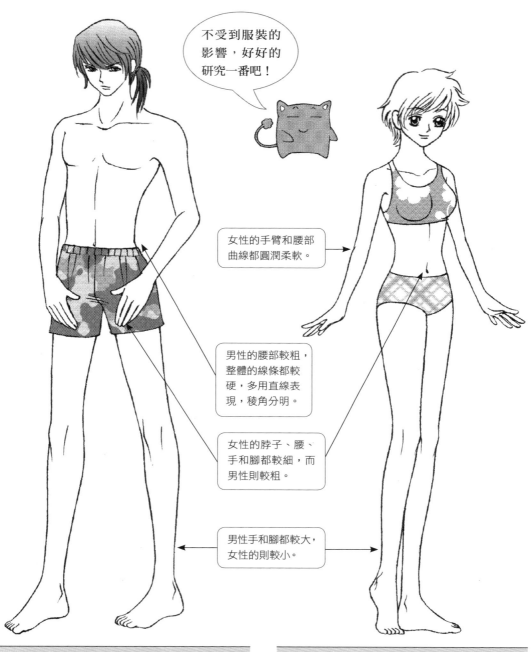

不受到服裝的影響，好好的研究一番吧！

女性的手臂和腰部曲線都圓潤柔軟。

男性的腰部較粗，整體的線條都較硬，多用直線表現，稜角分明。

女性的脖子、腰、手和腳都較細，而男性則較粗。

男性手和腳都較大，女性的則較小。

男性的正面，可以清楚的看到肩膀很寬，肌肉較發達。

女性的正面，可以看出肩膀較窄，個子較矮，整體線條比較圓潤。

2. 側面的區別

側面的區別，重點在於「厚度」喲！

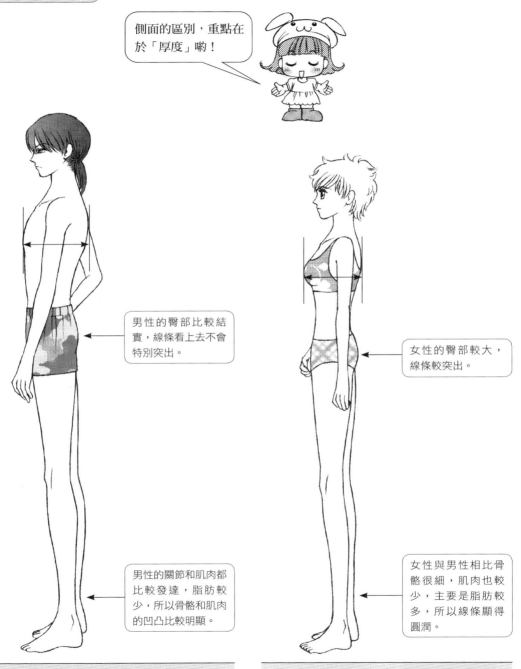

男性的臀部比較結實，線條看上去不會特別突出。

女性的臀部較大，線條較突出。

男性的關節和肌肉都比較發達，脂肪較少，所以骨骼和肌肉的凹凸比較明顯。

女性與男性相比骨骼很細，肌肉也較少，主要是脂肪較多，所以線條顯得圓潤。

從男性的側面來看的話，脖子依然較粗，胸部和腰部厚實，顯得比較結實。

從女性的側面來看的話，脖子較細，背較窄，腰細，顯得較單薄。

3. 背面的區別

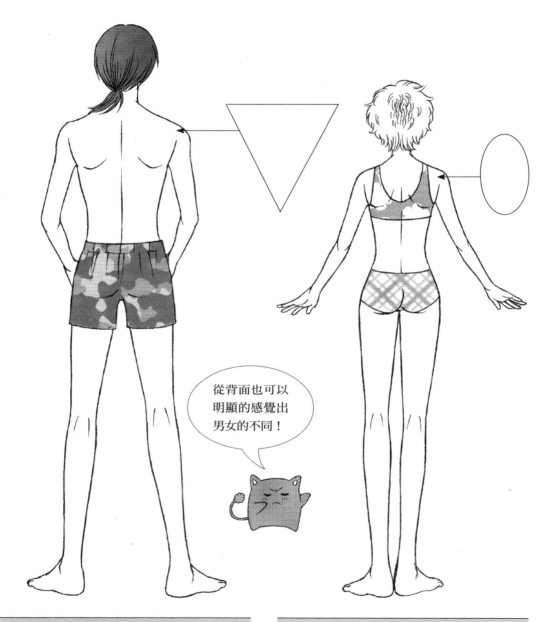

從背面可以清楚看到，男性肩膀很寬，整個身體呈現出一個倒三角形。
整體來說，男性屬於直線，全身的線條都比較硬。

從背面可以清楚看到，女性臀部大而寬，肩較窄，整個身體以臀部為中心呈現橢圓形。
整體上女性屬於曲線，柔軟圓潤。

練習

請照著以下幾個方向畫出男性的身體！把男性的身體特點畫得更熟練一些。

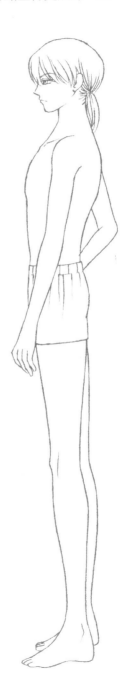

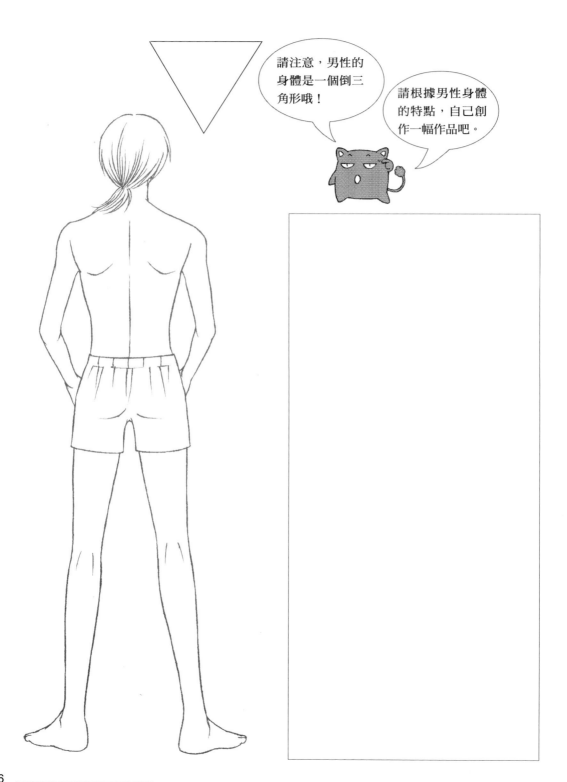

請注意，男性的身體是一個倒三角形哦！

請根據男性身體的特點，自己創作一幅作品吧。

請照著以下幾個方向畫出女性的身體！把女性的身體特點畫得更熟練。

請注意，女性的身體不同於男性，整體是一個橢圓形的哦！

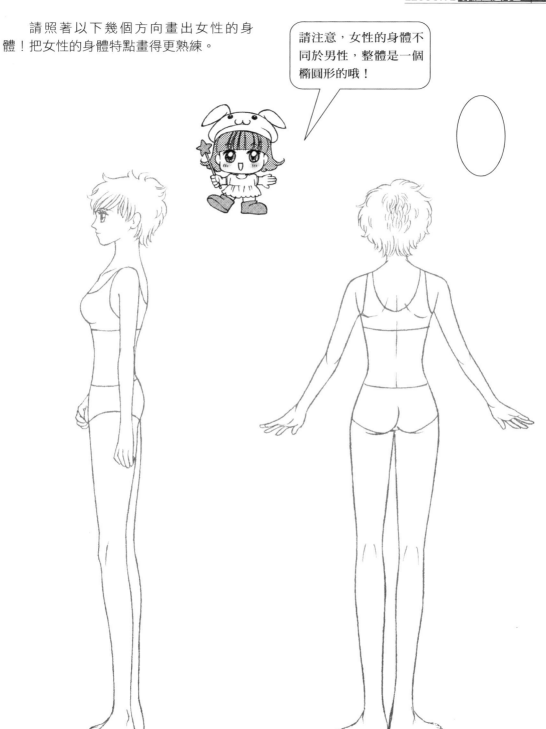

三、畫出體型差異的訣竅

1. 表現不同的體型差異

● 正常型

漫畫中的各個角色有高有矮,有胖有瘦,看上去每一個都很特別,究竟是怎麼畫出來的呢?

是的,這就是體型差異所表現出來的不同角色的魅力或特徵!

總之,體型主要分為以下幾大類——正常型、矮小型、肥胖型、乾瘦型。

其中,矮小型、肥胖型、乾瘦型都是從正常型變化而來的。

● 矮小型

矮小型就是將7頭身(或8頭身)的正常型改為4頭身的身高比例後變化而成的一種類型。身體的各個部位比例都變得短小,頭因而顯得較大,看上去很可愛。

◉ 肥胖型　　　　　　　　　◉ 乾瘦型

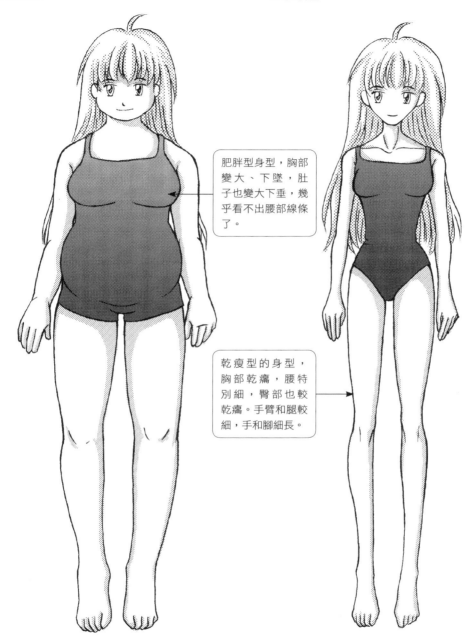

肥胖型身型，胸部
變大、下墜，肚
子也變大下垂，幾
乎看不出腰部線條
了。

乾瘦型的身型，
胸部乾癟，腰特
別細，臀部也較
乾癟。手臂和腿較
細，手和腳細長。

肥胖型是在正常型的基礎上，將人物各個部
位的脂肪增多，使人物變胖。類似的方法還
可變化出肌肉型。

乾瘦型的變化方式與肥胖型正好相反，需要
將人物各個部位的脂肪減少，顴骨、關節因
而顯得突出。

2. 利用變形創造不同的角色

瞭解以上4種變形的基本體型後,接著讓我們來看看,根據這4種體型加以變形或應用而形成的各種體型。應用這些體型來畫出漫畫角色吧!

壯男型

在正常型與肥胖型之間變形而成的體型。從他的結構圖就能很清楚的感覺到,他是添加身體各部位的肌肉和脂肪而產生的變形體。

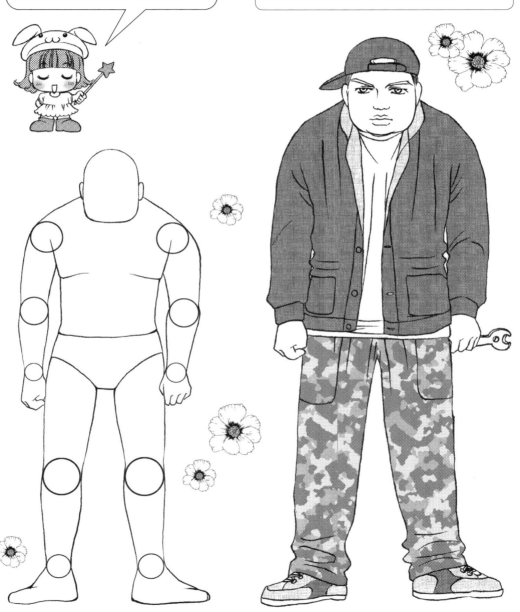

注意看這幾種體型的結構圖,可以清楚的看到衣服之下的體型變化。

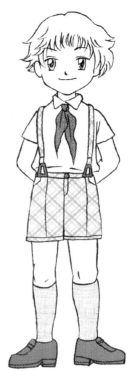

可愛小學生型

矮小型的應用類型,4頭身的頭身比例顯得人物非常可愛,因此也有漫畫將小個子的成人很誇張的表現成這種體型。

矮肥老人型

矮小型+肥胖型的變形。上了年紀的老人家,身體會出現駝背、乾瘦或發福等現象,體型看上去不再挺拔。將這些變化誇張表現,就可以畫出具有體型特色的中老年漫畫人物了。

乾瘦妖嬈型

乾瘦型的應用類型。一般體型乾瘦的人會讓人覺得瘦弱、輕浮，在這種感覺上進行誇張加工，就會畫出看上去很妖嬈、行為女性化的角色。這種體型因為能讓人留下很強烈的角色印象，所以在漫畫中應用很廣喲。

為了突顯角色特點，服裝上增加一點紳士味道～

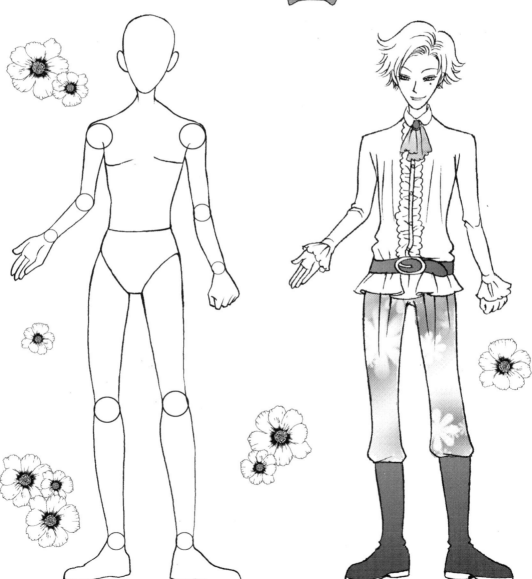

強壯肌肉型

這是對正常型的一種加工變形,從結構圖上可以看出,它是在正常體型的各個部位的肌肉上進行添加和一點點誇張手法,使整體輪廓更加分明。這種肌肉型的體型幾乎在所有漫畫中都能看到,是重要的配角體型。

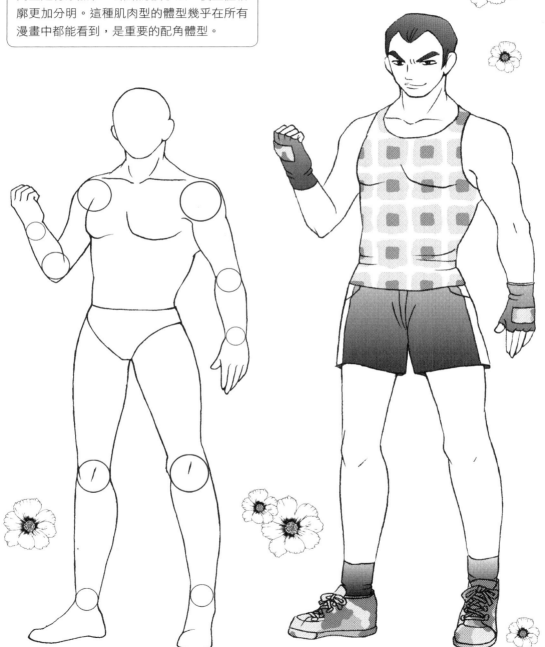

普通美少女型

這是正常型的應用類型，是所有漫畫中使用率
第一的體型！美型漫畫的主角、重要配角幾乎
都是使用這種體型，所以一定要很熟練！
正常型的體型並不需要特別突顯什麼特色，只
要掌握標準比例就能畫出美型的角色了！

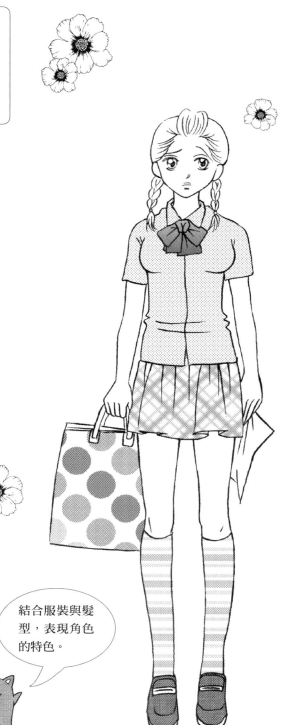

結合服裝與髮
型，表現角色
的特色。

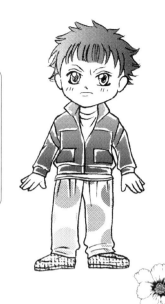

小矮人型

這種體型是矮小型的變化類型，比矮小型更加矮小，只有3頭身左右。

這種體型的角色一般是脾氣古怪的小侏儒。

發福中年型

肥胖型的應用類型。這種體型也可用來塑造胖胖的青少年或老人，重點是身體各個部位的脂肪的添加。要注意整體比例協調，身體胖了臉也要畫胖點哦！

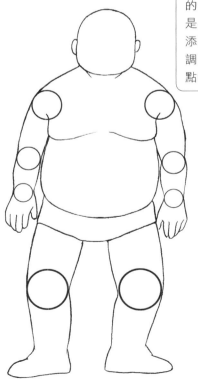

掌握了以上的體型後，就能隨心所欲的塑造不同的角色體型了！

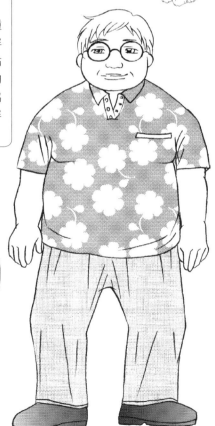

練習

　　請照著以下的各種體型結構進行描畫，學習掌握各種體型的特點。也可嘗試在體型結構上加以變化，畫出各種類型的角色來。

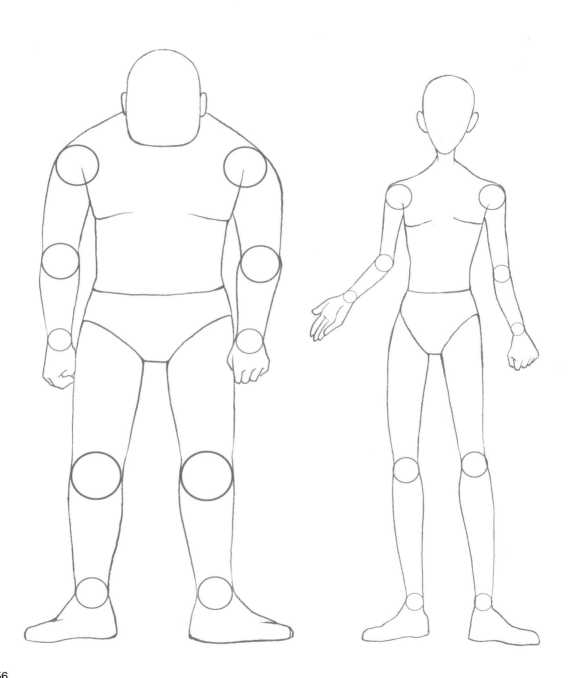

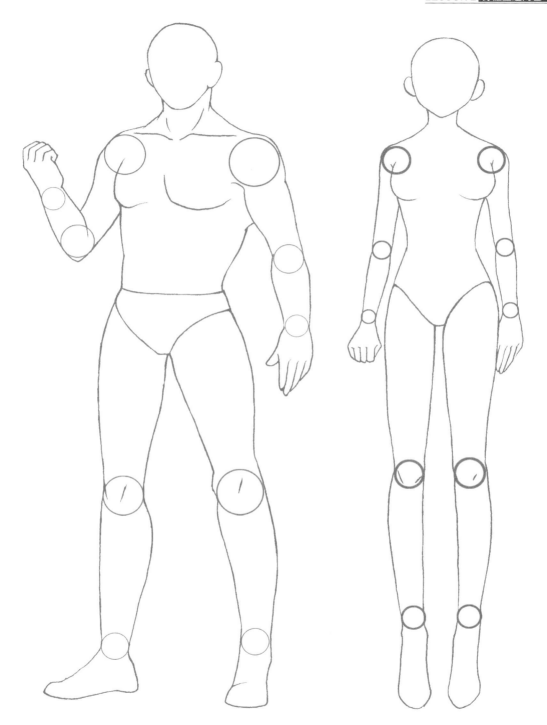

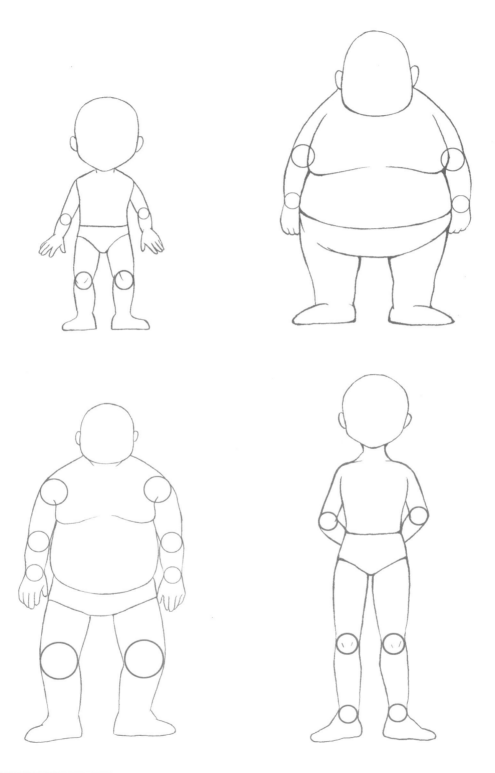

我要學漫畫2——美型人物進階篇

LESSON 3
身體表現感情

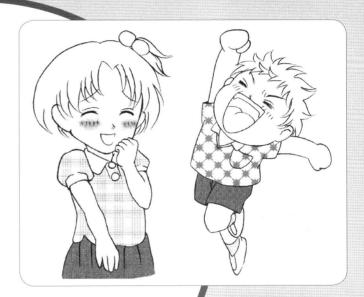

可愛的女生為什麼要生氣呢？生氣之後會發生什麼事情呢？

高興或者生氣的時候，會發生什麼樣的肢體語言呢？人的喜怒哀樂不光是寫在臉上，也可以透過手腳的動作來表現，這樣就可以很直接的表現出身體內所散發出來的能量哦！請你透過本章節的課程來掌握人物的肢體語言吧！

一、 招牌動作的表現

1. 高興

感情的變化會讓我們產生不同的身體動作，這一章節就讓我們透過練習來瞭解一下臉部和身體的表現方法吧！

大家快來看，我高興的時候會這樣哦～

高興的心情就是笑、開朗、喜悅等感情的表現哦！

◉ **高興**

高興的招牌動作就是八字眉、月牙眼和向上揚起的U型嘴，這些都是高興的表現特徵哦～

◉ **很高興**

◉ **非常高興**

身體向外伸展的動作，能表現出愉快開朗的心情。

高興得手舞足蹈，就是這樣的感覺哦～高興的心情是呈遞增的形式哦！

● 女生內斂害羞的微笑

● 男生外向豪放的笑

身體越舒展越能表現出人物高興的程度哦！

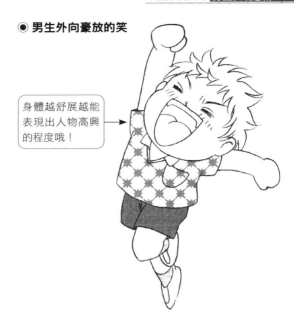

● 男生內斂的笑

小女生像這樣害羞的笑是不是很可愛啊！我也是這樣的哦～

● 女生豪放的笑

女生豪放的笑相對於男生來說要含蓄很多呢，但是也可以很誇張哦！

像這樣抱在一起，我都不好意思了呢！

當女生高興的時候會是什麼樣子呢？就讓我們來學習一下吧！

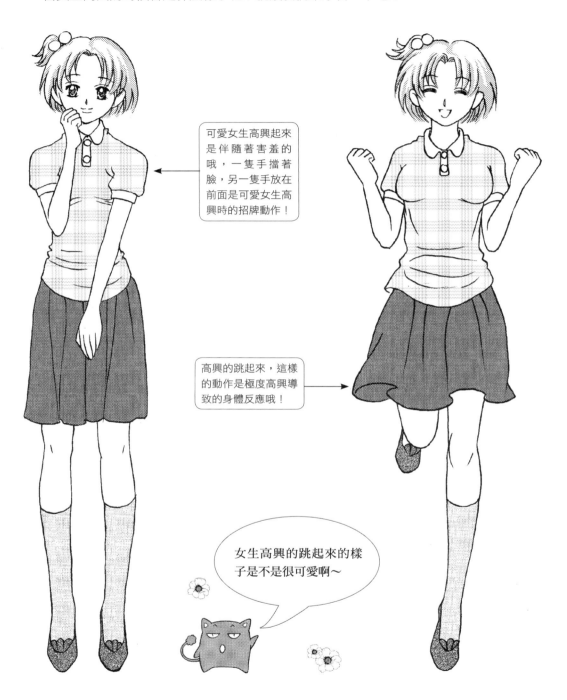

可愛女生高興起來是伴隨著害羞的哦，一隻手擋著臉，另一隻手放在前面是可愛女生高興時的招牌動作！

高興的跳起來，這樣的動作是極度高興導致的身體反應哦！

女生高興的跳起來的樣子是不是很可愛啊～

學會了女生高興的畫法，那麼男生高興又是什麼樣子呢？現在就讓我們來看看吧！

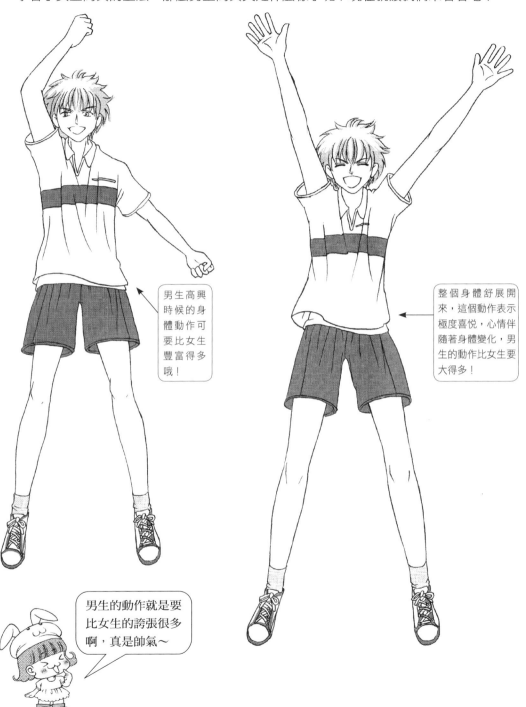

男生高興時候的身體動作可要比女生豐富得多哦！

整個身體舒展開來，這個動作表示極度喜悅，心情伴隨著身體變化，男生的動作比女生要大得多！

男生的動作就是要比女生的誇張很多啊，真是帥氣～

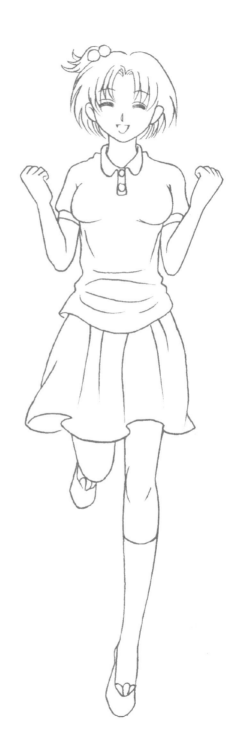

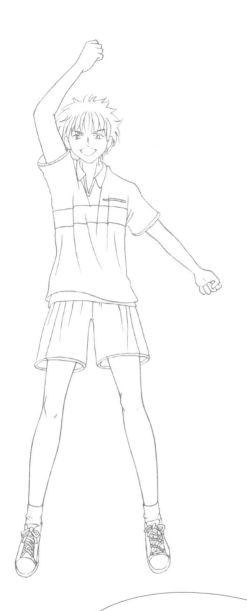

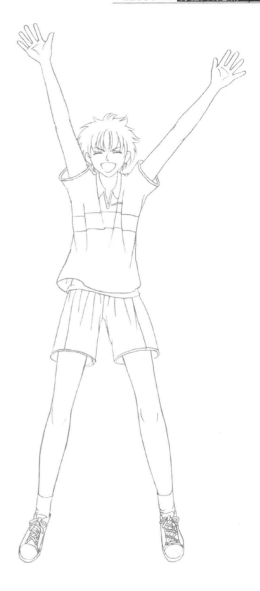

以上就是漫畫人物高興的各種表現法，你學會了嗎？有沒有好好練習呢？平常要多畫才能掌握到人物高興的畫法哦！

2. 難過

難過的表情又是怎樣的呢？應該怎麼畫呢？下面就讓我們一起來學習一下吧！

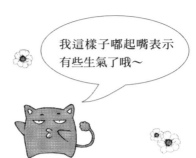

我這樣子嘟起嘴表示有些生氣了哦～

難過的心情就是悲傷、哀愁、痛苦等感情的表現哦！

● **難過**

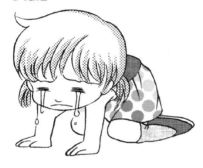

難過的表情也是呈遞增式哦！適當的誇張效果可以增加此動作的修飾作用。

● **很難過**

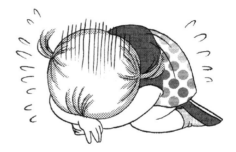

難過的招牌動作就是垂頭喪氣、肩膀下垂、八字眉、嘴型向下，這些都是難過的表現特徵哦～

● **特別難過**

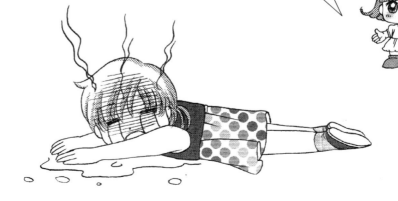

● 女生默默難過

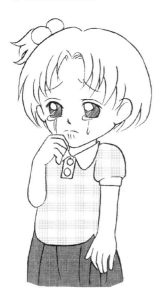

● 男生嚎啕大哭

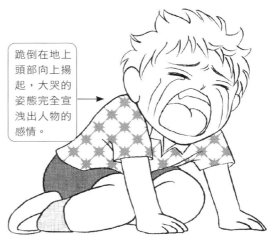

跪倒在地上頭部向上揚起，大哭的姿態完全宣洩出人物的感情。

你難過的時候會是什麼樣子呢？是會默默忍受著哭泣，還是會發洩出來呢？身體動作的運用加上表情便能創造出更多有趣的東西哦～

● 男生默默哭泣

男生受到委屈，默默的忍受著，但是眼角已經濕潤了。

● 難過到了一定境界

女生難過的時候會是什麼樣子呢？讓我們來練習一下吧！

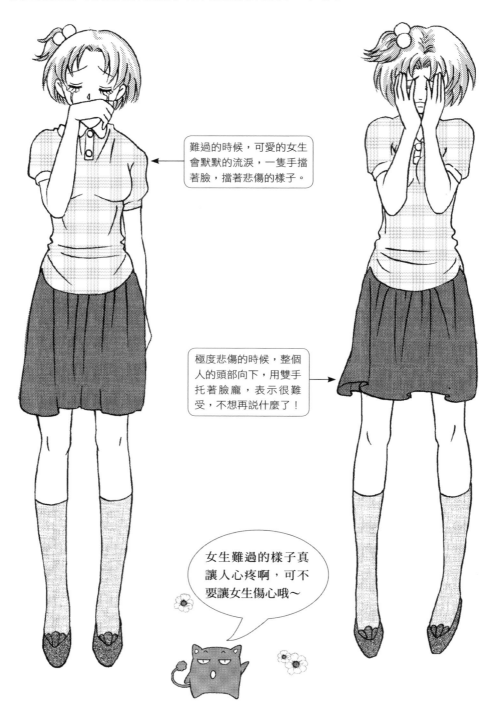

難過的時候，可愛的女生
會默默的流淚，一隻手擋
著臉，擋著悲傷的樣子。

極度悲傷的時候，整個
人的頭部向下，用雙手
托著臉龐，表示很難
受，不想再說什麼了！

女生難過的樣子真
讓人心疼啊，可不
要讓女生傷心哦～

學會女生難過悲傷的畫法之後，接下來讓我們來看看男生又是什麼樣子的呢！

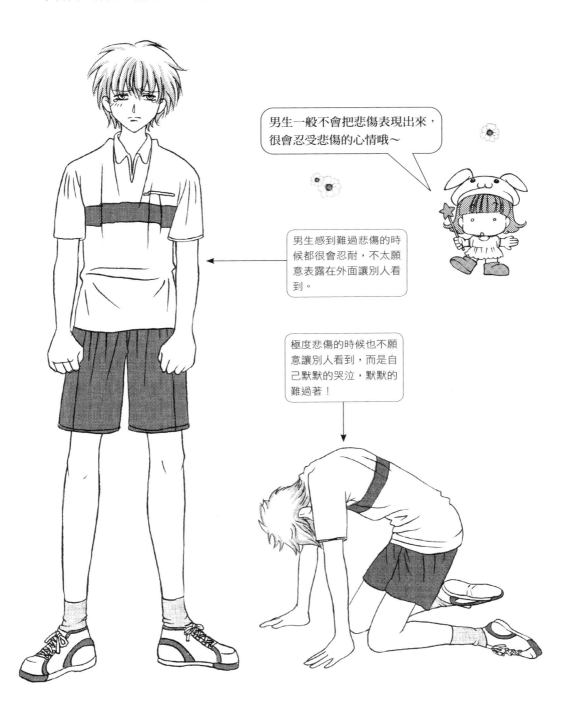

男生一般不會把悲傷表現出來，很會忍受悲傷的心情哦～

男生感到難過悲傷的時候都很會忍耐，不太願意表露在外面讓別人看到。

極度悲傷的時候也不願意讓別人看到，而是自己默默的哭泣，默默的難過著！

69

以上就是各種心情難過的畫法，
你學會了嗎？有沒有好好練習
呢？難過的心情還真是不太好畫
呦，要好好練習哦～

3. 氣憤

氣憤的時候會有什麼樣的表情呢？會有怎樣的心情變化呢？現在就來練習吧～

氣憤的時候可不要亂發脾氣哦～

氣憤的心情就是生氣、憂鬱、討厭等感情的表現哦！

● 生氣了

● 很生氣

● 特別生氣

眼睛和眉毛向上挑就形成憤怒的表情了，如果再加上手腳的動作，就更表現出爆發性的憤怒哦。

手的方向可以決定憤怒的不同類型和不同程度哦～

◉ **女生暗自生氣**

手指稍微緊握的時候，表示正在壓抑自己的情緒，表現出內斂的憤怒。

◉ **男生爆發性的憤怒**

手腳向外側的時候，憤怒的情緒也向外發散，怒氣一下子就非常強烈的爆發出來了。

◉ **男生暗自生氣**

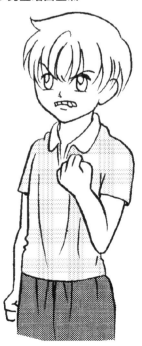

憤怒的表現方法這麼多，你憤怒的時候是怎樣的表情呢？

◉ **女生爆發性的憤怒**

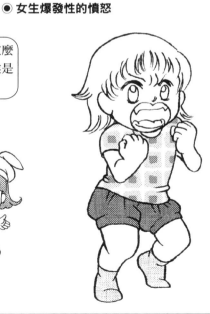

手臂向內側彎曲的姿勢，是憤怒即將爆發的樣子表現出有什麼東西從身體內燃燒起來的樣子。

73

女生憤怒的時候會是什麼樣子呢？讓我們來練習一下吧！

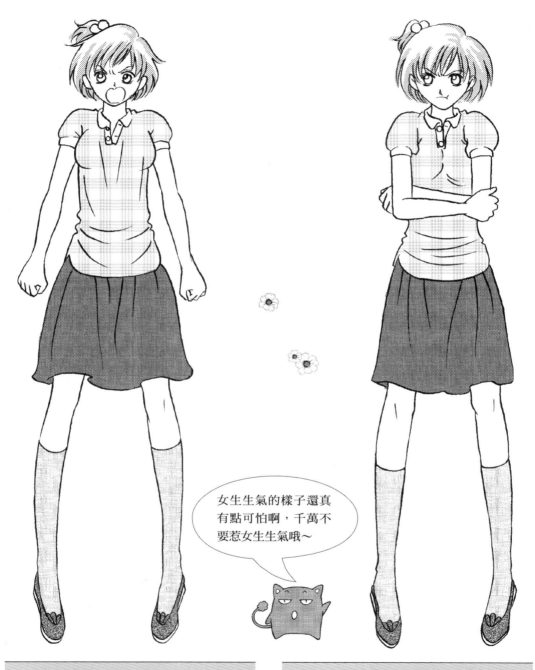

女生生氣的樣子還真有點可怕啊，千萬不要惹女生生氣哦～

女生非常憤怒到想要破口大罵來發洩自己的情緒，身體整個舒展開來，拳頭緊握。

憤怒的時候不光是要強調人物的眼神，眉毛也向上挑，更能表現出憤怒。

學會女生憤怒的畫法之後，接下來讓我們來看看男生又是什麼樣子的呢！

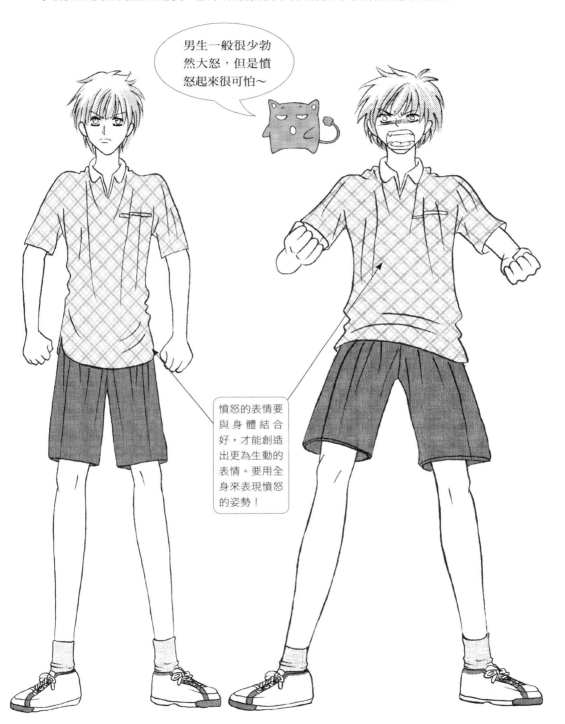

男生一般很少勃然大怒，但是憤怒起來很可怕～

憤怒的表情要與身體結合好，才能創造出更為生動的表情。要用全身來表現憤怒的姿勢！

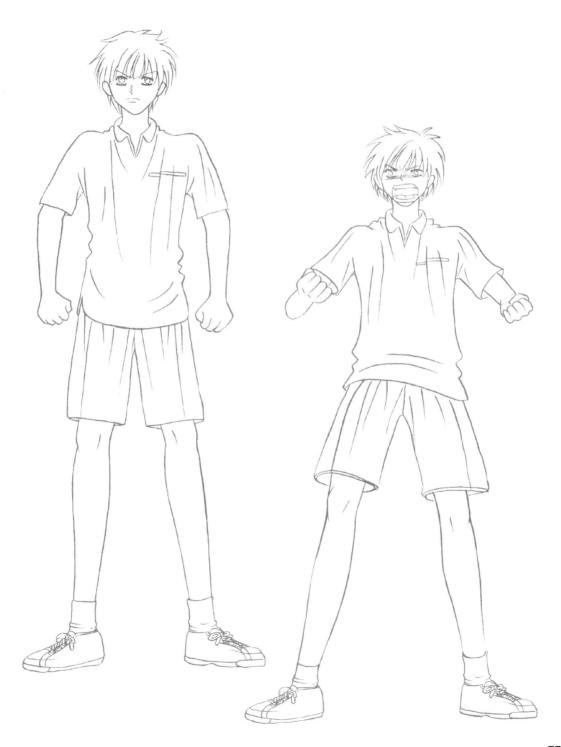

4. 驚訝

突然發生出乎意料的狀況時，一般人通常會感到不知所措，現在就讓我們來學習怎樣畫驚訝的表情吧！

啊，原來是這樣的啊～

驚訝的心情就是吃驚、奇怪、難以想像等感情的表現哦！

◉ 吃驚

看到某種事物感到吃驚時，表現出來的肢體語言的變化是呈遞增形式的。

◉ 非常吃驚

◉ 驚訝到某種境界

吃驚最明顯的標準就是嘴巴和眼睛會張得比一般情況大很多哦～

看到什麼東西了會這麼驚訝呢？

◉ **女生有些吃驚**

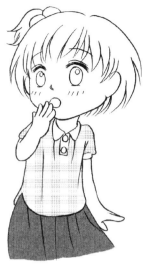

稍感吃驚的時候，用手摀住嘴巴，表現出有點不可思議的感覺。

◉ **男生非常吃驚**

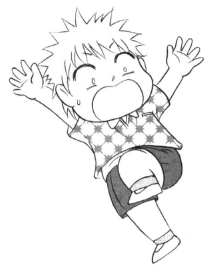

遇到很難想像的事情時，就會嚇得呆若木雞，像是被冰凍了一樣。

◉ **女生非常驚訝**

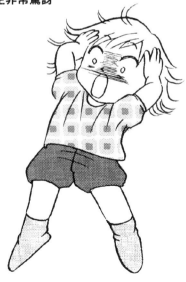

驚訝到一定的程度，雙手會摀住頭部，似乎很難接受事情的發生，這是一種很誇張的肢體語言哦！

◉ **男生有些吃驚**

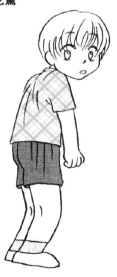

稍感吃驚的正常動作就是眼睛和嘴巴會不由自主的張大。

女生吃驚的時候會是什麼樣子呢？讓我們來練習一下吧！

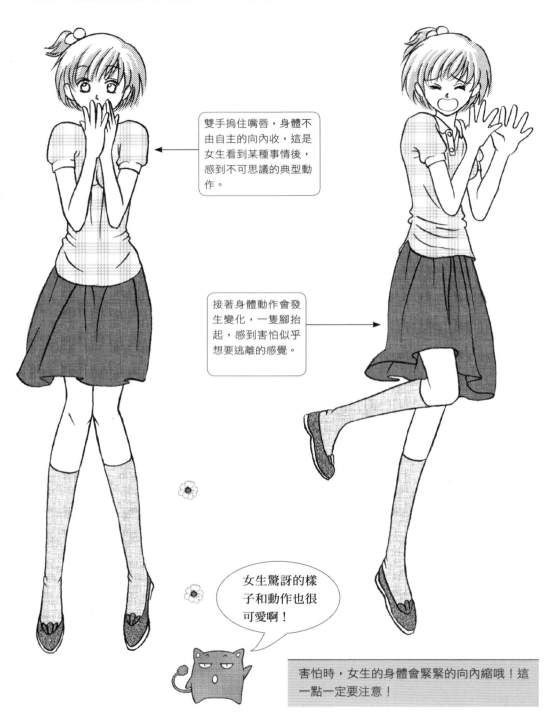

雙手摀住嘴唇，身體不由自主的向內收，這是女生看到某種事情後，感到不可思議的典型動作。

接著身體動作會發生變化，一隻腳抬起，感到害怕似乎想要逃離的感覺。

女生驚訝的樣子和動作也很可愛啊！

害怕時，女生的身體會緊緊的向內縮哦！這一點一定要注意！

學會女生吃驚的畫法之後，接下來讓我們來看看男生又是什麼樣子的呢！

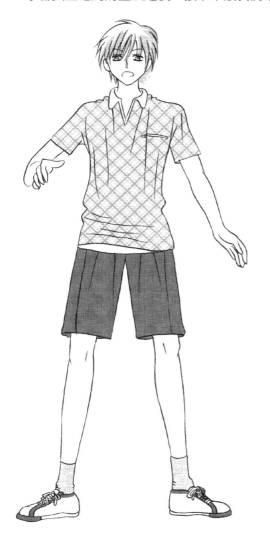 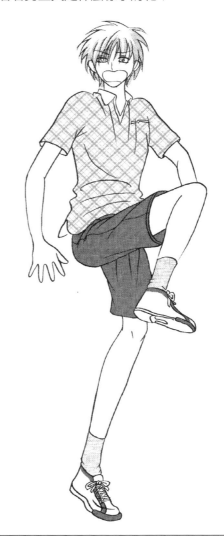

男生驚訝的動作跟女生比起來就要僵硬很多了。

我現在的樣子有沒有很吃驚的感覺呢？你看我的眼睛和嘴巴都張得很大哦，但是為什麼還是感覺傻傻的呢？那是因為沒有加上身體語言哦，所以請你好好練習身體與表情的結合吧！

81

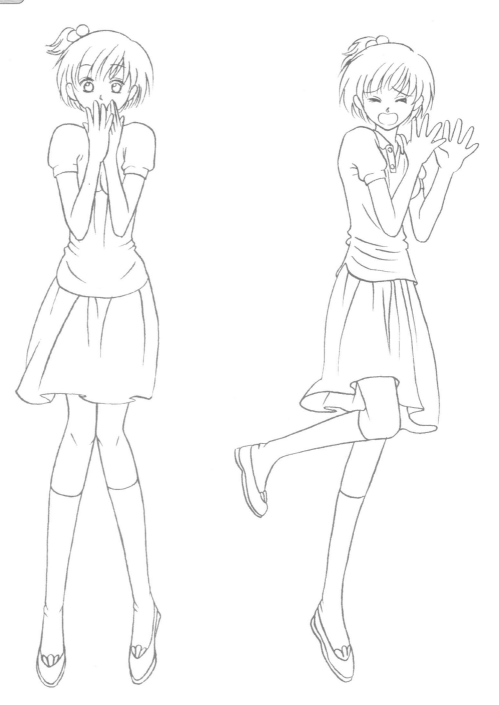

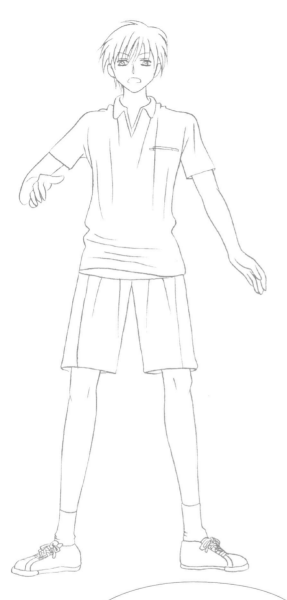

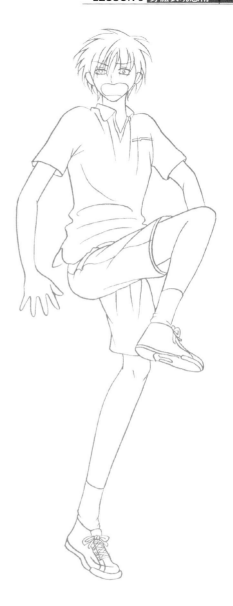

以上就是各種吃驚的畫法，你學會了嗎？有沒有好好練習呢？要好好練習哦～這樣才能畫出正確的肢體語言動作！

二、給動作加上漫畫符號

在日常生活中，我們可以從細節中獲取靈感表現在漫畫裡，誇張的動態可以讓漫畫變得更精彩，也可以非常直接表達出人物的情緒，現在我們就來練習吧～

加上了速度線，並且又在腳下加上灰塵，這種畫法是快跑後突然剎車停下來的誇張表現哦。

腳變成汽車轉輪，再加上速度線，有飛快奔跑的意思哦～

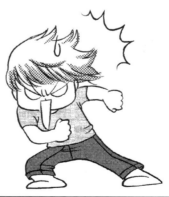

這種表情符號是發現到什麼又一時感到無言的感覺哦～

◉ 憤怒到極點

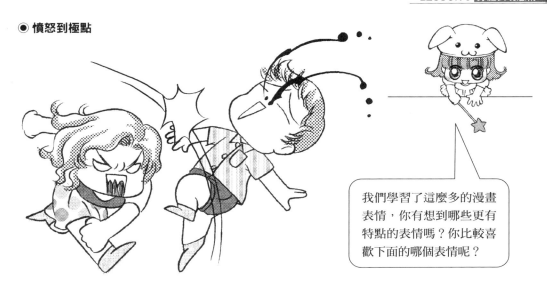

我們學習了這麼多的漫畫表情，你有想到哪些更有特點的表情嗎？你比較喜歡下面的哪個表情呢？

◉ 心花怒放

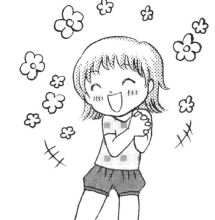

◉ 吃驚到無法動彈

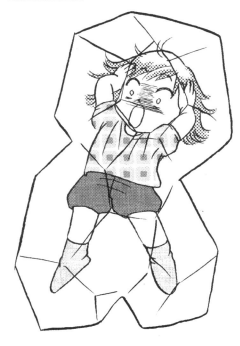

◉ 憂鬱到死

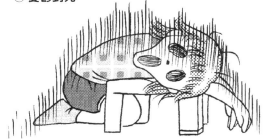

為下面的角色加上漫畫符號，讓人物更能直接的表達出感情吧！

LESSON 4
裝束塑造角色

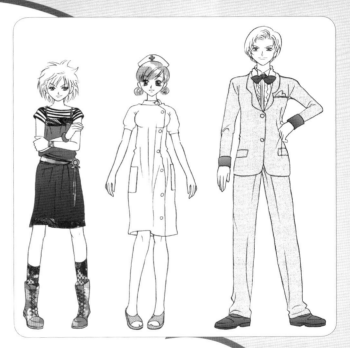

學會了利用身體來表現角色之後，你是否還是覺得角色的表現力沒有達到你的理想呢？讓我們來進行最後的加工步驟吧！

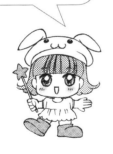

透過裝束來塑造角色吧！

一、皺褶的種類與應用

讓我們看看下面這張圖，首先來看看皺褶到底有哪些種類吧～

下圖中用圓圈圈出的都是皺褶，不同的衣服質地會在不同的部位產生不同的皺褶，所以請務必正確掌握。

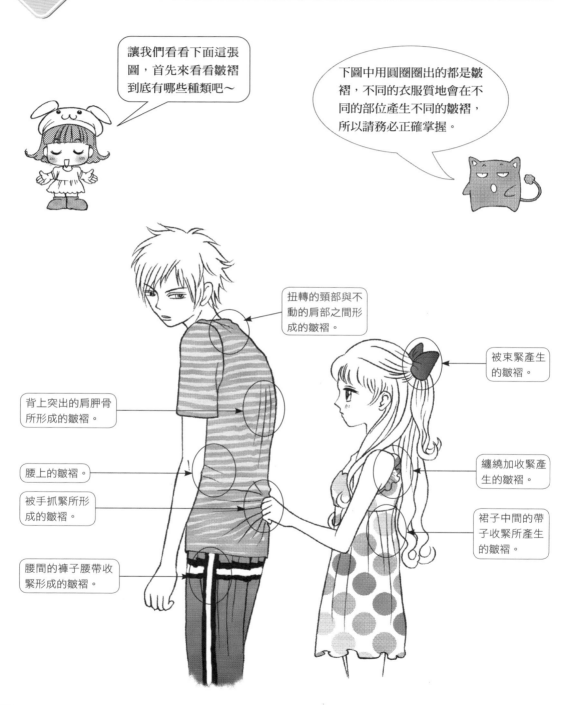

扭轉的頸部與不動的肩部之間形成的皺褶。

被束緊產生的皺褶。

背上突出的肩胛骨所形成的皺褶。

纏繞加收緊產生的皺褶。

腰上的皺褶。

被手抓緊所形成的皺褶。

裙子中間的帶子收緊所產生的皺褶。

腰間的褲子腰帶收緊形成的皺褶。

總之，複雜的皺褶一共可分為4類組合。

讓我們一邊看圖
一邊來學習吧！

突出部位產生的皺褶
肩和胸這種突出的部位會產生皺
褶，皺褶從突出的部位產生後會逐
漸變弱消失。或者向著下一個突起
部位形成縱方向、斜方向的深褶。

集中於一點的皺褶
如圖所示，用皮帶束住的部分
產生了皺褶，這樣的皺褶呈放
射狀，由一點延伸開來。
像皮帶這樣的帶狀體，產生了
一條帶狀的點，加上裙子的質
地柔軟，所以產生了很多放射
狀皺褶的集合。

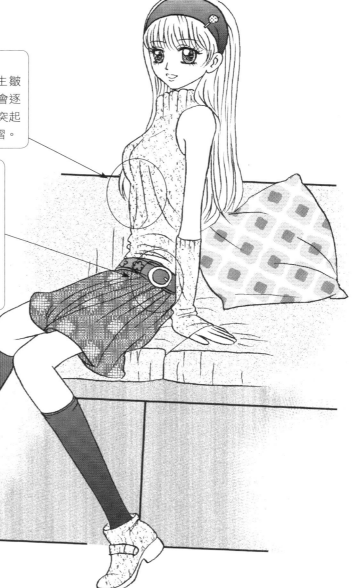

在漫畫的表現中，我們常常會用網點來表現花紋和質感，這樣的表現雖然不太立體，但無大礙，簡單的處理更有助於人們將注意力集中在角色的表情和動作上面。

另外，由於材料的薄厚不同，產生的皺褶也不同。較薄的材料因為比較輕柔，所以產生的皺褶較多，也比較纖細；較厚的材料則是因為較重，產生的皺褶較少，也較大。

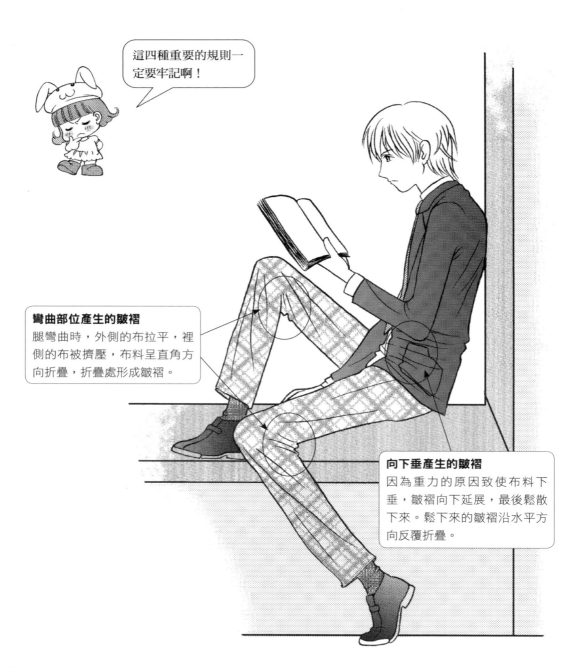

這四種重要的規則一定要牢記啊！

彎曲部位產生的皺褶
腿彎曲時，外側的布拉平，裡側的布被擠壓，布料呈直角方向折疊，折疊處形成皺褶。

向下垂產生的皺褶
因為重力的原因致使布料下垂，皺褶向下延展，最後鬆散下來。鬆下來的皺褶沿水平方向反覆折疊。

練習

請參照前面的圖例，給下面的人物衣物添上皺褶。

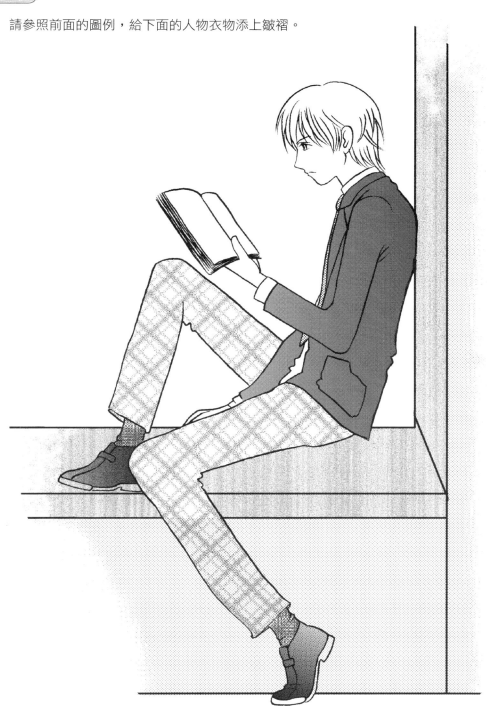

請參照前面的圖例，給下圖的人物衣物和背景都添上皺褶。

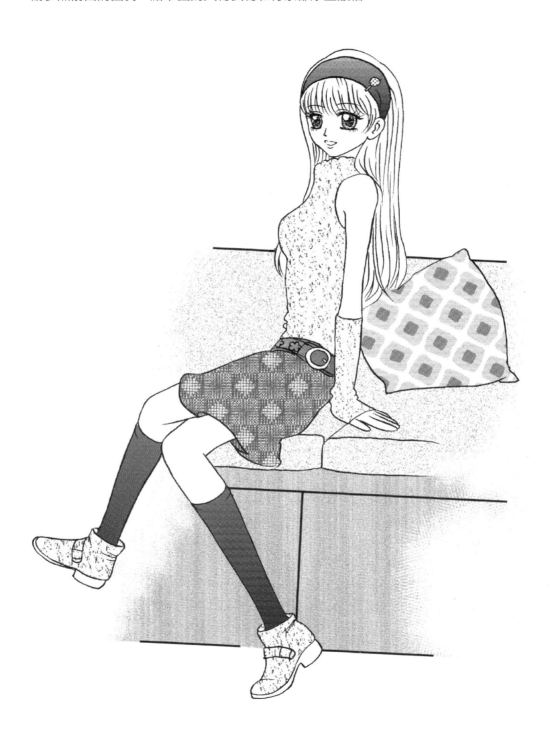

二、各種服裝的表現

在一部漫畫中，會出現很多很多角色，並不是所有的角色都能被詳細描述。

這時候，就要靠服裝把人物角色表現得活靈活現。

制服

制服最能夠直接表現角色的職業背景！護士、醫生、警察、學生……這些職業特性較強的人物都可用制服來表現的。

西裝

不止是男性角色，很多女性角色也用西裝來表現，這樣的裝束往往會使人物看起來嚴肅、成熟、幹練。一般用來表現上班族或有身份地位的角色。

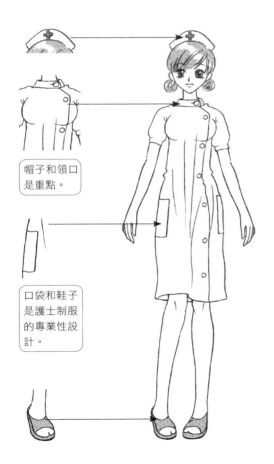

帽子和領口是重點。

口袋和鞋子是護士制服的專業性設計。

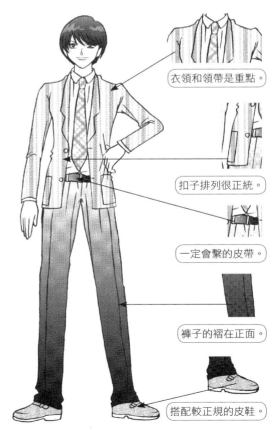

衣領和領帶是重點。

扣子排列很正統。

一定會繫的皮帶。

褲子的褶在正面。

搭配較正規的皮鞋。

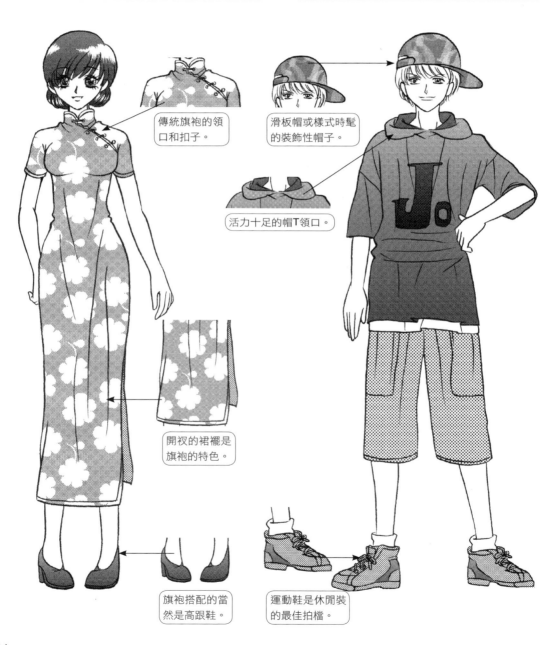

中式服裝

中式服裝往往賦予人物內斂、傳統、比較刻板的性格表現，它們表現出的職業通常是在傳統性較強的地方工作，例如中式酒店的服務人員。

休閒裝扮

這是漫畫中使用最廣泛的一種裝扮，變化特別多樣，可以盡情表現出角色的性格和生活背景。在一個人物上變化休閒裝扮的款式，可使人物保持新鮮感。

傳統旗袍的領口和扣子。

滑板帽或樣式時髦的裝飾性帽子。

活力十足的帽T領口。

開衩的裙襬是旗袍的特色。

旗袍搭配的當然是高跟鞋。

運動鞋是休閒裝的最佳拍檔。

　　總之，服裝分為普通的服裝和華麗的服裝，它們賦予角色的感覺完全截然不同。這兩大類服裝又分別是藉由什麼特點來刻畫的呢？

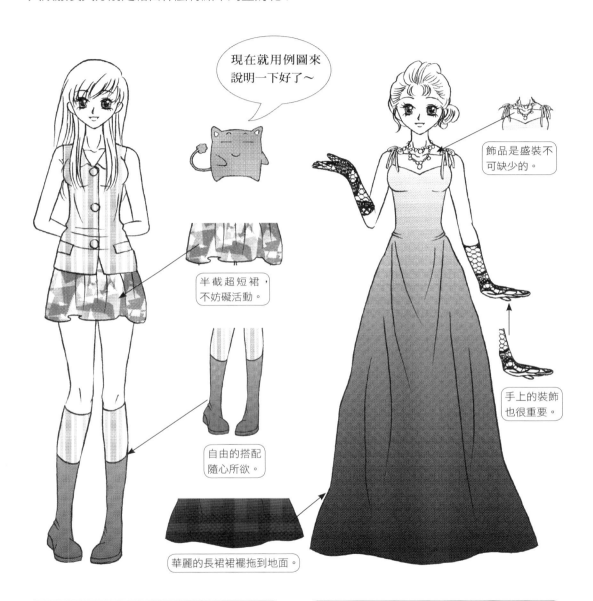

現在就用例圖來說明一下好了～

飾品是盛裝不可缺少的。

半截超短裙，不妨礙活動。

手上的裝飾也很重要。

自由的搭配隨心所欲。

華麗的長裙裙襬拖到地面。

女性的普通服裝
女性的普通服裝，雖然變化多端，但是都有一個共同的重點：便於活動。所以款式都是不會對身體形成太大束縛，飾品也不宜太繁複，多觀察日常生活就能畫出來了。

女性的華麗服裝
女性的華麗服裝，一般是為了表現角色的高貴，這種服裝款式不利於活動。但也不會太繁瑣，對於細節的刻畫很重要，如首飾、手套等等。

男性的普通服裝

男性的普通服裝，款式變化也很多、很自由，不過同樣也要求可以便於活動。男性普通服裝的配飾通常是在鞋、腰帶、項鏈、手鏈這些物件上變化。

男性的華麗服裝

男性的華麗服裝，大多是為了表現人物的尊貴。裝飾可以增加很多，髮型髮飾、領口、袖口、胸口都可以再增加裝飾。這樣可使人物整體服裝看起來細緻精美。

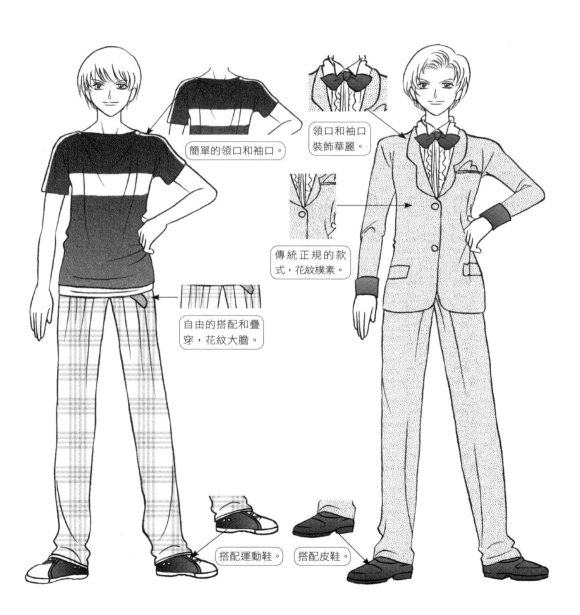

簡單的領口和袖口。

領口和袖口裝飾華麗。

傳統正規的款式，花紋樸素。

自由的搭配和疊穿，花紋大膽。

搭配運動鞋。

搭配皮鞋。

練 習

請參照圖例，為人物加上不同的服裝和髮型。

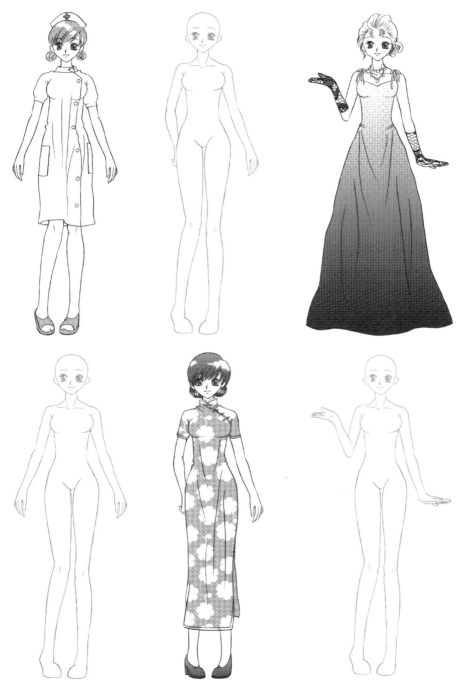

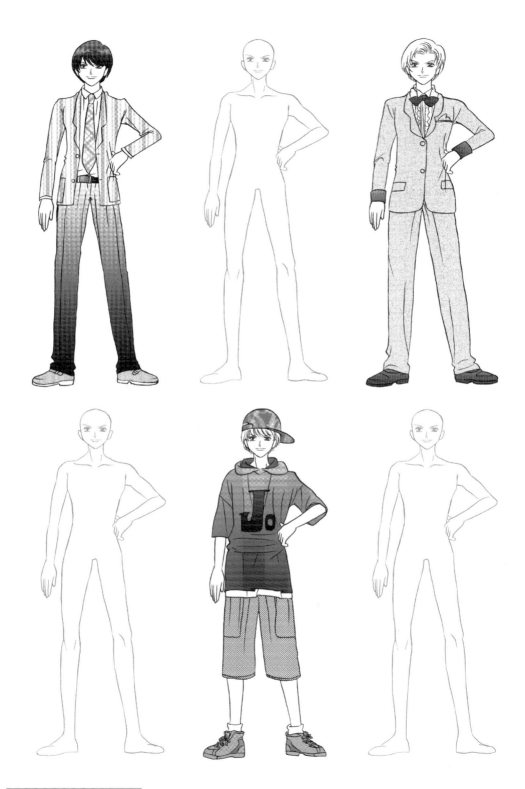

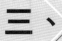

三、透過服裝突顯個性

● 同一種服裝的不同穿法

　　同一件吊帶裙，穿在左圖女性的身上，顯得典雅成熟，在右圖女性身上就穿出了龐克感覺。仔細觀察一下，就能發現兩種刻畫的重點所在。

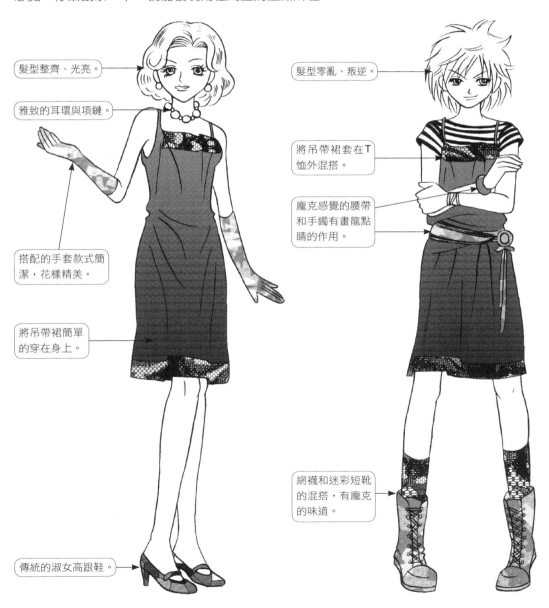

髮型整齊、光亮。

雅致的耳環與項鏈。

搭配的手套款式簡潔，花樣精美。

將吊帶裙簡單的穿在身上。

傳統的淑女高跟鞋。

髮型零亂、叛逆。

將吊帶裙套在T恤外混搭。

龐克感覺的腰帶和手鐲有畫龍點睛的作用。

網襪和迷彩短靴的混搭，有龐克的味道。

現在看看男性的同一件POLO衫，穿在左圖男性的身上，顯得穩重成熟，而穿在右圖男性的身上，就顯得休閒隨性。刻畫的重點也是在幾個關鍵部位。

髮型光潔，
一絲不苟。

POLO衫簡單
的直接穿著。

POLO衫下是
傳統的皮帶。

款式簡單的
休閒長褲。

質地高級，
款式精緻的
皮鞋。

髮型稍微凌
亂一點。

POLO衫內
套著有花紋
的T恤。

帶有運動感
的短褲。

舒適的運
動鞋。

◉ **同一人物的不同服裝穿著**

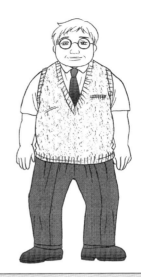

身上穿著花T恤的中年大叔，讓人想起帶著相機出門旅行的觀光客。隨意休閒，還表現出內心的輕鬆愉快。

打著領帶，穿著正式的襯衫和毛背心，同一位中年大叔卻因為這樣的服裝變得很有書卷氣，似乎正要出門上班。

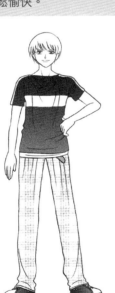

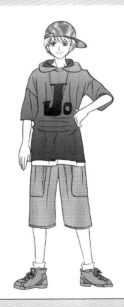

樸素的T恤搭配上格子長褲，一個個性平平的普通男生躍然紙上，沒有多餘特別的裝飾，使得整體形象更顯得樸素。

同一個男生，穿著嘻哈風格的寬大服裝，看上去立刻變得桀驁不馴，整體給人一種運動酷感。斜扣在頭上的迷彩帽更加突出了這種個性。

　　請按照灰色線條描畫左圖中的女性，熟悉這類服裝風格的搭配特點。

　　請將左圖女性身上的吊帶裙畫在下面人物的身上，並搭配出不同的風格。

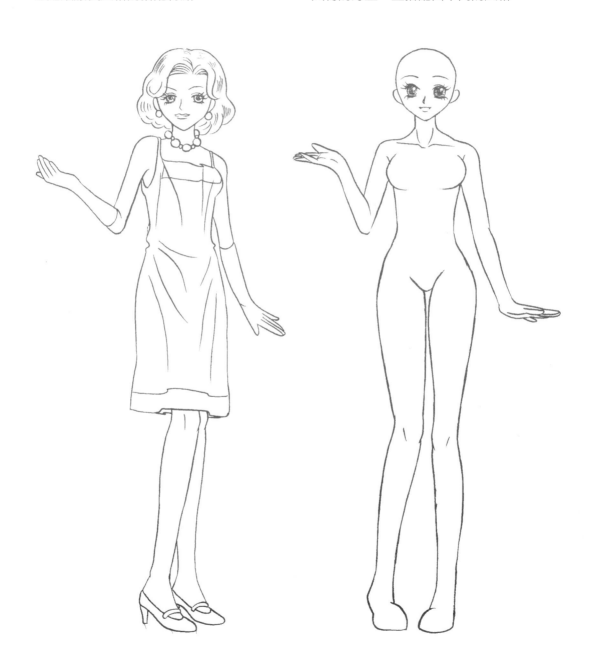

請按照灰色的線條描畫左圖中的男性，熟悉這類服裝風格的搭配特點。

請將左圖男性上半身的POLO衫畫在下面人物的身上，並搭配出不同的風格。

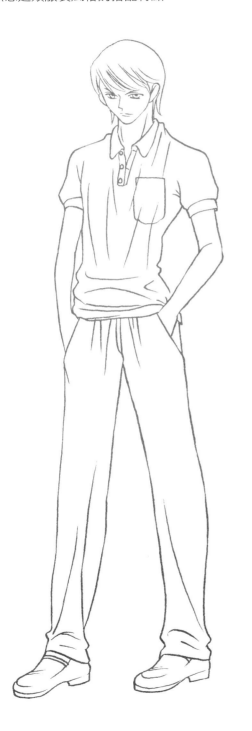

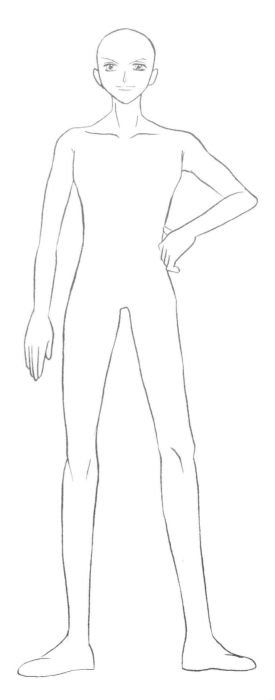

四、透過服裝顯示時代與文化背景

　　人物的服裝，除了能突顯角色個性外，往往也交代了角色的時代背景，讓人能夠一眼就看出角色的年代定位。如左圖中的矮個子少年，本來是現代的普通人，換上右圖中的古代裝束後，就會讓人認為他是一名宋朝的小少爺了。

　　除此之外，人物的服裝還能交代出角色的生活與工作環境，也就是所謂的文化背景。

　　再來看左圖的大叔，看上去像是一家店舖的小老闆或是一名觀光客，換上右圖中的西裝後，很容易就讓人看出他是一名文化工作者。

穿在人物身上的服裝，往往還有交代背景的作用哦！

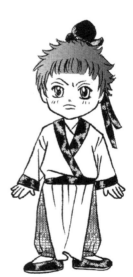

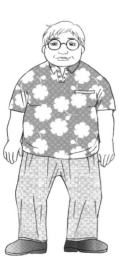

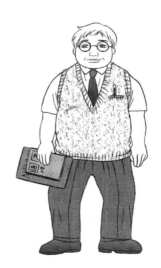

同一名女性，身上的服裝都是制服，卻表達出不同的身份來。

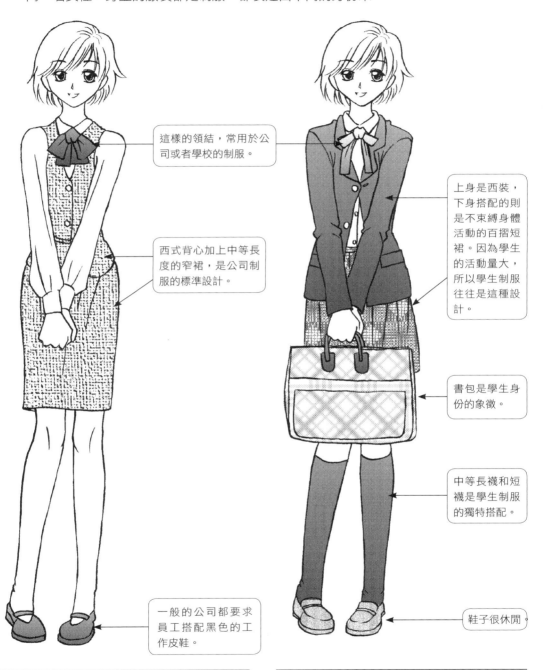

這樣的領結，常用於公司或者學校的制服。

上身是西裝，下身搭配的則是不束縛身體活動的百摺短裙。因為學生的活動量大，所以學生制服往往是這種設計。

西式背心加上中等長度的窄裙，是公司制服的標準設計。

書包是學生身份的象徵。

中等長襪和短襪是學生制服的獨特搭配。

一般的公司都要求員工搭配黑色的工作皮鞋。

鞋子很休閒。

左圖的女性，一看就知道她是一名服務行業工作者。

右圖的女性，很明顯能讓人看出她是一名在校學生。

同樣的男性，也因為服裝特徵不同，而被賦予了不同的角色定位。

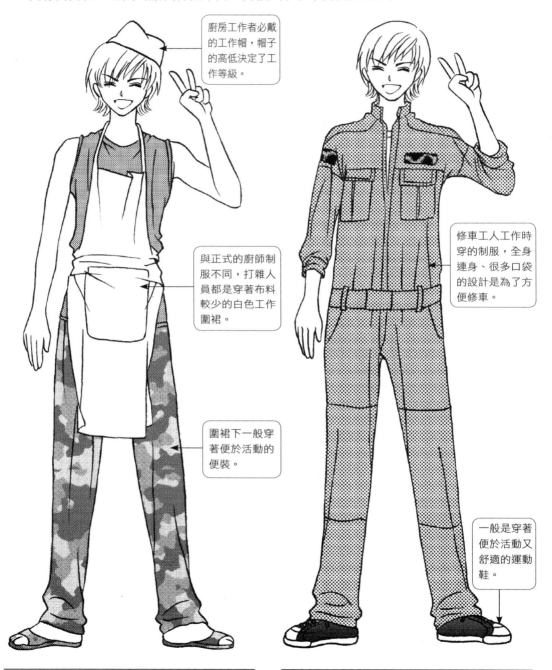

廚房工作者必戴的工作帽，帽子的高低決定了工作等級。

與正式的廚師制服不同，打雜人員都是穿著布料較少的白色工作圍裙。

圍裙下一般穿著便於活動的便裝。

修車工人工作時穿的制服，全身連身、很多口袋的設計是為了方便修車。

一般是穿著便於活動又舒適的運動鞋。

左圖的男性明顯是某家餐館的廚房打工仔。

右圖的男性明顯是在修車廠工作。

我要學漫畫2──美型人物進階篇

練 習

請在下圖兩個相同女性人物身上畫出不同的服裝，以表達所要求的角色背景。

教師

網球運動員

請在下圖兩個相同男性人物身上畫出不同的服裝，以表達角色所要求的不同背景。

警察

搖滾樂愛好者

我要學漫畫2──美型人物進階篇

五、小道具的描畫

人物身上的小道具，除了能與服裝搭配，突顯服裝原本的風格之外，有時更能進一步表現出人物個性和生活背景哦。

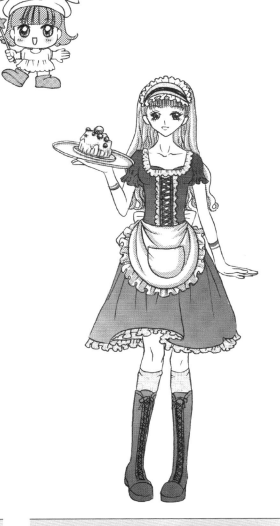

左圖的女生只是使用了與服裝搭配的配飾，沒有小道具，看起來就是一名穿著可愛的普通女孩。

右圖的女生增加了托盤和圍裙兩樣小道具，這兩件小道具交代出她侍女的身份，托盤上的蛋糕則讓人猜測她工作的地方是蛋糕店。

原本看上去不起眼的男生，加了一點小配件就變成時髦的年輕人，表現出開朗外向的性格，讓人留下深刻的印象。

除了能進一步交代人物的背景外，巧妙的加上小道具還能改變人物的整體風格呢！讓平凡的男配角變身成為耀眼的男主角！

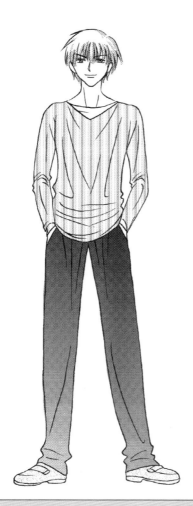

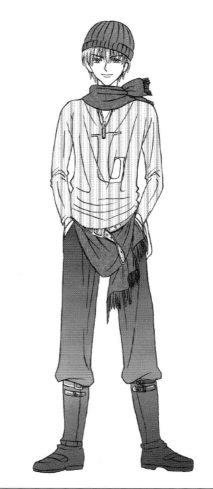

左圖的男生身穿普通的服裝，看上去不太起眼，讓人認為是個無關緊要的配角，沒有留下深刻的印象。

右圖的男生在原有的服裝上加上了一些小道具，包括帽子、圍巾、項鍊、腰帶、腰飾、靴子，還有上衣上反寫的J圖案。

練習

請在左圖人物的身上添加小道具，以
交代他的身份背景。

請在右圖人物的身上添加小道具，以
改變她的整體人物風格。

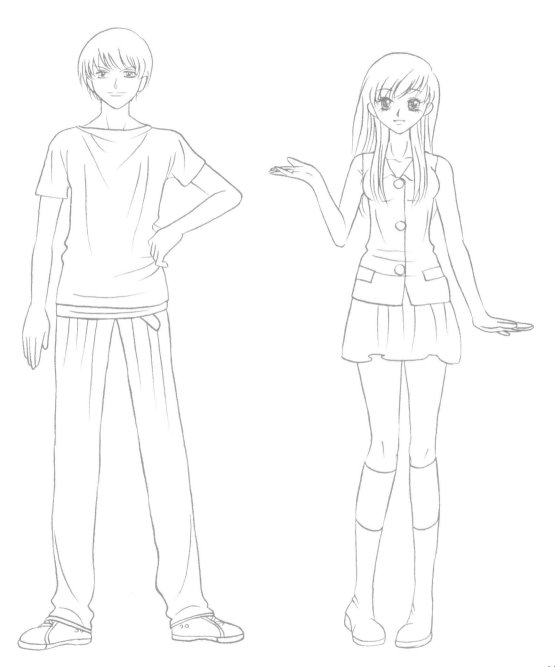

本書由中國青年出版社授權台灣北星圖書事業股份有限公司出版

國家圖書館出版品預行編目資料

我要學漫畫. 2, 美型人物進階篇 ／ C.C動漫社
編著. -- 初版. -- 臺北縣永和市 ： 北星圖
書，2009.04
　　面；　公分
　　ISBN 978-986-84905-9-8（平裝）

　1. 漫畫　2. 人物畫　3. 繪畫技法

947.41　　　　　　　　　　　　　98006665

我要學漫畫2：美型人物進階篇

發　　　行	北星圖書事業股份有限公司	
發 行 人	陳偉祥	
發 行 所	台北縣永和市中正路458號B1	
電　　　話	886_2_29229000	
傳　　　真	886_2_29229041	
網　　　址	www.nsbooks.com.tw	
E ＿ m a i l	nsbook@nsbooks.com.tw	
郵 政 劃 撥	50042987	
戶　　　名	北星文化事業有限公司	
開　　　本	170x230mm	
版　　　次	2009年7月初版	
印　　　次	2009年7月初版	
書　　　號	ISBN 978-986-84905-9-8	
定　　　價	新台幣150元　　（缺頁或破損的書，請寄回更換）	

版權所有・翻印必究